紙黏土生活陶器

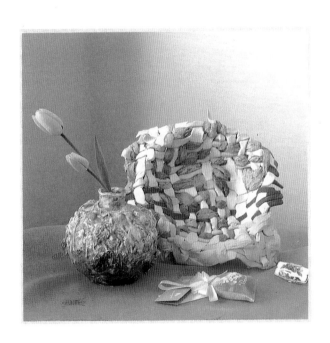

發行／北星圖書事業股份有限公司

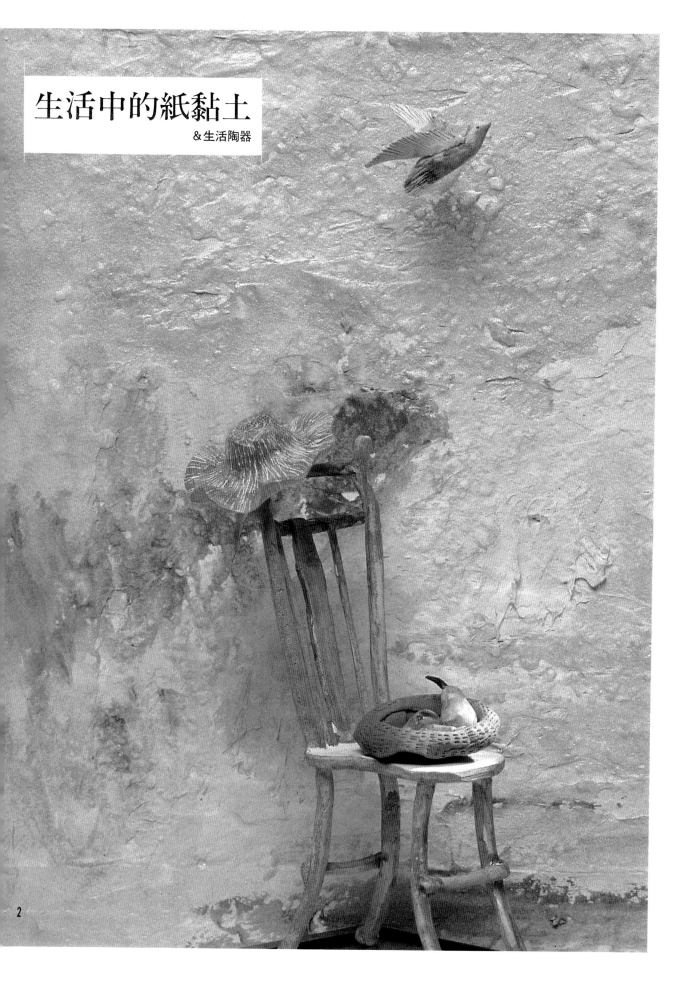

生活中的紙黏土
&生活陶器

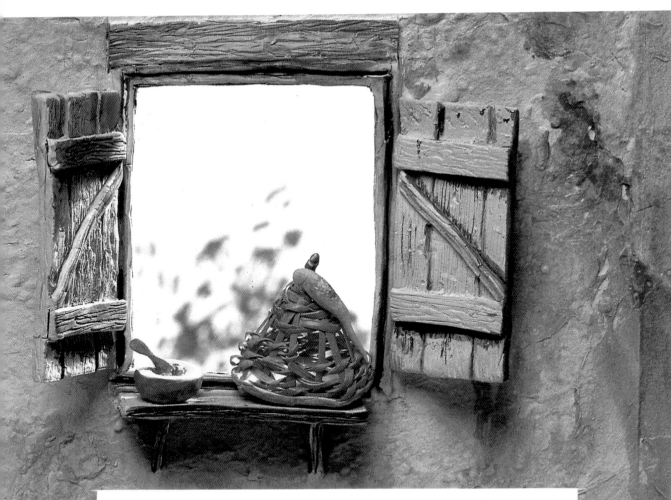

●●●利用我們生活周邊環境中常看到的素材，加點技巧來製作紙黏土，可創造出另一個不同的黏土世界，這是簡便，又有極佳作品效果的理想編織法的總集合。

編織法

紙黏土，可依製作者的手藝與感覺，會有各種不同的表現。如果，稍微發揮一點技巧，就能夠表現出紙黏土的另一種新的媚力。利用紙黏土把湯匙，叉子，開瓶器等的廚房用具壓下去時，產生其實際的模樣，在凸出面貼補平滑的紙黏土，或是在粗糙面塗漆兩層黏土泥，可使粗面的質感復活等。在此介紹簡便，又有極佳作品效果的理想編織法，打破固定的作法，進而更有翻轉的奧妙。只有特佳的感覺才能捉得住這種新技法，此發現能夠帶給我們不同的刺激及創作的樂趣。

檯燈

如上下編織的帶子編織法

* 紙黏土（500g）4個，已灼燒過的檯燈（直徑 20 cm・高 35 cm），圓型的碗 2 個（直徑 26 cm・高 13 cm・直徑 35 cm・高 14 cm），萱紙。黏土泥少許，海棉，擀麵棒，切割刀，黏土細工棒，剪刀，瞬間強力膠
* 完成後的大小：直徑 40 cm，高 73 cm

重點 ●●●檯燈的帽子是以上半部分和下半部分利用兩個大小不同的模型來製作，等完全乾燥後用瞬間強力膠將上下兩部分連接，再安裝綴線的繩子後結束。

此時，上半部分是以射線的編織法交叉製作，而下半部分是以直線編織，給些不同的變化。在完成的檯燈帽子內部用萱紙貼住，以利防止燈光往上部洩漏，也可產生較溫和的氣氛。檯燈的檯柱是另外買一個已經灼燒好的陶器來裝

配，將陶器塗飾完成後，把已完成的帽子蓋上去。如果不容易買得到已灼燒的陶器時，也可以用相似的模型附著紙黏土，這樣的感覺也不錯。

塗飾顏色 ●●●用壓克力顏料表現陶器的質感。首先把黑色的壓克力顏料加入水中混合，利用海棉沾些顏料水在檯燈的帽子和檯柱上以不同的濃淡用敲打的方式全部塗飾。完全乾燥後，檯柱是以白色，紅色，橘紅色，黑色來畫有線律的線條，檯燈的帽子是在頭頂部和下半部分利用黏土泥黏貼，使其表面有粗糙的感覺，等乾燥後再以白色的壓克力顏料給它顏色的變化。

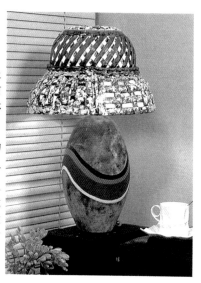

■第一階段：製作帽子的上半部分

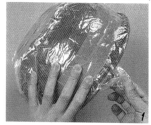
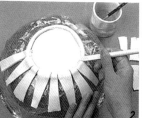
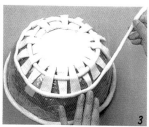
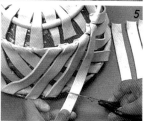
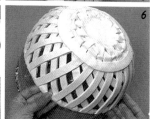

■第二階段　製作帽子的下半部分

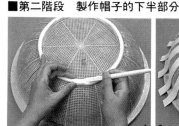
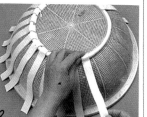
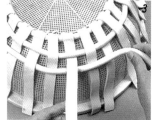
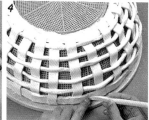
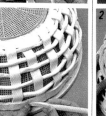

■第三階段　帽子之連接

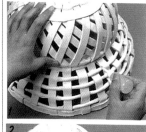
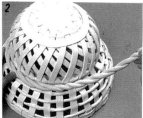

■第一階段：製作帽子的上半部分

❶包裹塑膠膜把差不多直徑 26 cm，高 13 cm 的塑膠圓碗倒蓋後，用塑膠包裹起來，俟紙黏土乾燥後，就能夠輕快的解開摘下來。❷先附貼最上部分，黏貼旁邊帶子把壓成 0．3 cm 厚度的黏土，剪裁成直徑 8 cm 長的圓型附蓋在最上部分。然後揉搓一個直徑 0．6 cm 寬，細而長的紙黏土擺放在圓型碗的邊緣上，再裁剪出 24 個厚度 0．3 cm，上寬 2 cm，下寬 1 cm，高 6 cm 的梯型邊圍帶子，以上下向反方向交錯的方式，整齊的排列黏貼上去。❸圍上圓線將揉搓成直徑 0.6 cm 寬，細而長的繩子，以上下潛進的方式編織於直線帶子的中間部位，再於直線底部與圓碗最下邊緣交接處以同樣的方式圍繞成另外一條。❹射線的排列將裁剪成厚 0.3 cm，寬 1.5 cm，長 15 cm 的帶子以射線方式排列於邊面，上下多餘的部分用剪刀剪成相同的長度。❺反方向的排列以如同❹的方法，向射線相反的方向多排列一層於原先的上面。❻乾燥後解開摘下來以厚 0.3 cm，寬 1.5 cm 的紙黏土帶子圍繞附貼於直線和射線的連接部位，等完全乾燥後，在圓碗模型上解開摘下來。

■第二階段　製作帽子的下半部分

❶圍繞繩子把直徑 35 cm，高 14 cm 的圓型碗倒蓋後，將直徑 0．6 cm，長而細的紙黏土繩子圍繞於直徑 20 cm 寬的圓型模型上。❷縱向帶子之排列將 24 個裁剪成厚 0.3 cm，寬 2 cm，長 17 cm 的帶子，以一定的距離縱向排列貼上去。❸橫列繩子之編織將揉搓成直徑 0.6 cm 細而長的紙黏土繩子，上下互交潛進的方式排列編織成橫列圓型。❹橫列之結尾橫列最下面是以裁剪成厚 0.3 cm，寬 2 cm 的帶子，上下互交潛進的方式編織附貼於縱向帶子間。

■第三階段　帽子之連接

❶上半部和下半部之連接等上半部和下半部完全乾燥後，從模型上摘下來，再將兩個部分用瞬間強力膠穩固的連接起來。❷圍繞撐纏以直徑 0.6 cm 細而長的 2 股，作 1 條撐纏，再將撐纏附貼於上下部分的連接處，在帽子的內部貼上萱紙就可完成了。

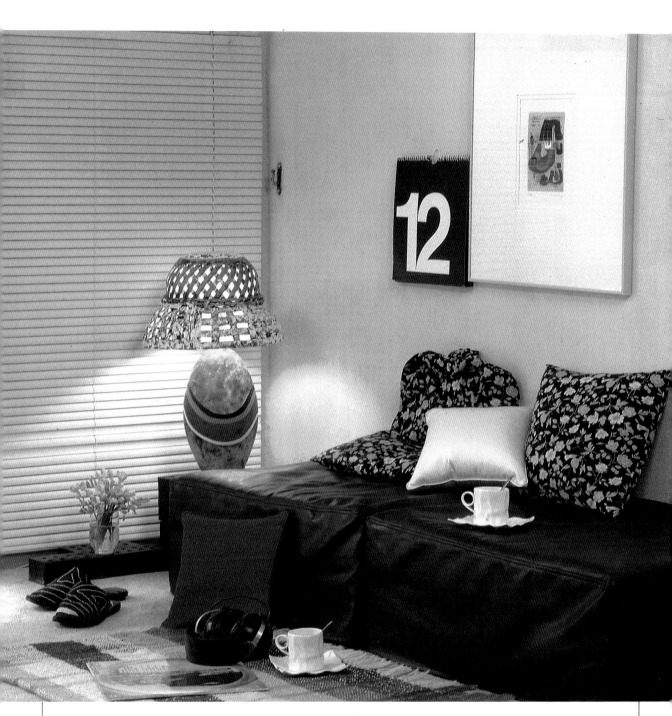

帶子織法 的檯燈

有現代感及異國風味的檯燈，非常相配於黑白色配的客廳。

透過萱紙所傳出的溫和燈光，不論照明效果或製造氣氛也一定都不遜色。

如果在帽子內部沒有貼上萱紙，可於交叉與交叉之間傳遞出燈光，也能夠享受不同風味的氣氛。

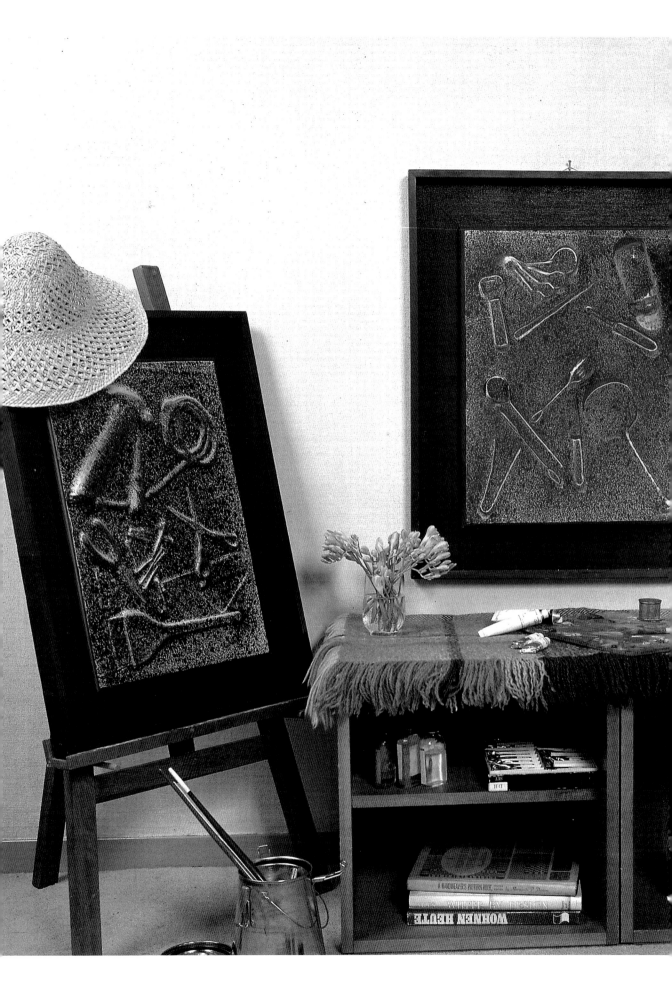

甕

紙黏土＋彩色練習紙

* 紙黏土（500ｇ）2個，畫板或木板（41 cm×52 cm），各種廚房用品，黏土刀，黏土細工棒，噴霧器，金粉，黏土用接著劑
* 完成大小：41 cm×52 cm

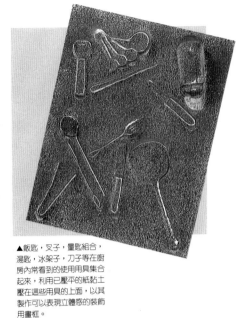

▲飯匙，叉子，量匙組合，湯匙，冰架子，刀子等在廚房內常看到的使用用具集合起來，利用已壓平的紙黏土壓在這些用具的上面，以其製作可以表現立體感的裝飾用畫框。

重點 ●●●在不用的畫框或木板上面，自由自在的放置我們環境周圍中常常可以看到的廚房用品或工具等東西，在其上面用薄而寬大的紙黏土壓下去時，可產生具有立體感的理想畫框，重點是在被壓下去的部位附貼黏土，使其能夠產生立體效果，因為是把實物直接壓下去，所以不需要什麼特別手藝，也可以簡易的表現出立體感。必須要注意的一點是，把薄而寬大的紙黏土壓置於畫框或木板上時，必須比板子的長度長 2 cm左右，這樣才不會發生因壓置物體表現立體感時有黏土不夠的現象。

著色 ●●●利用噴霧器，全面均衡的噴射後，再將金粉部分的塗飾，使其能夠產生立體感。首先將深黃色的顏料稀釋於水中，裝在噴霧器裡噴射，等完全乾燥後，再以深茶色顏料稀釋於水中，再以同樣的方式噴射。最後在附貼黏土有立體感的部位塗漆金粉，以告完成。

因直接用實物壓於其上表現立體，所以更有親切的感覺及非常容易完成。

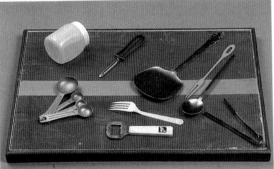

1 排列已準備好的廚房用具在長 41 cm，寬52 cm左右的不用的畫框或木板上，將我們日常生活周圍可以常看到的廚房用品，例如，量匙組合，飯匙，叉子，湯匙，開瓶器，冰架子，削皮器，瓶子等依你感覺好看的排列上去。也可以代替廚房用品以剪刀，錠子，刷子，鐵鎚，等工具來排列完成也很有趣。

2 把擀成細而薄的黏土之附蓋把黏土用擀棒壓成厚 0 2 cm左右，壓成後裁剪成比板子之四邊長 2 cm之大小後，附蓋在已排列好的用具上，再用手壓出其用具的模樣。

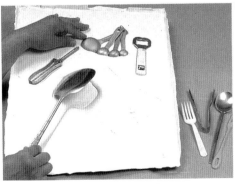

3 等乾燥後拿下廚房用具用手壓出模樣後的黏土就放在那裡，等完全乾燥後，慢慢的反過來後一件一件的拿下來。

4 補貼黏土表現立體感把已拿掉廚房用具的黏土板反過來，在凸出部位用黏土一點點的黏上去，使其部位更富於立體感。

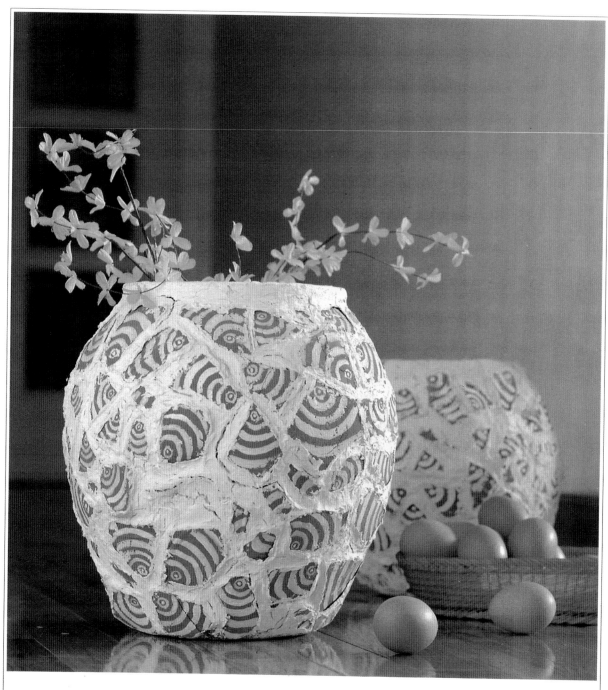

拚嵌技法的魚紋甕

由組合奧妙的一些不規則模樣的圖片集合而成爲一個新的組合圖案。

如同作拼嵌，將一小塊一小塊的棕色紙黏土拼合，而在其間補滿黏土泥，很自然的相配成爲一個新的組合，於有小魚之意味的白色條紋裡充滿著生動感……

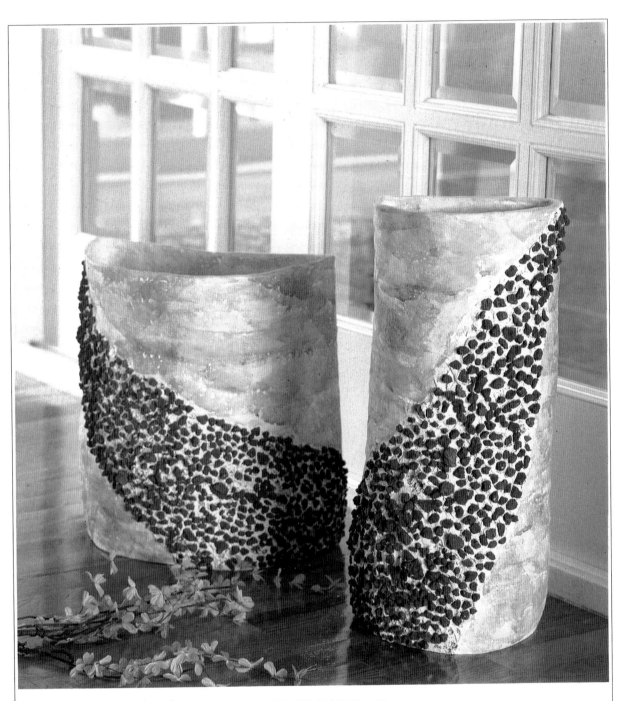

點與面所構成的
半圓型花瓶

因為不是用模型來製作，所以看起來更自然的半圓型瓶子，這完全由製作者的手法與感覺來決定樣子和大小。由點和線來構成面的作品，更易看得出製作者的技巧手藝。

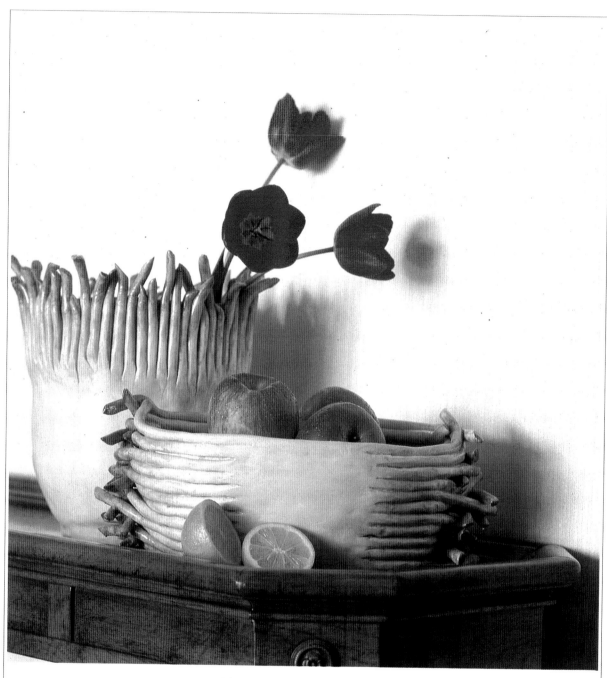

補貼技法的
變型碗盤

靜態中所開放出來的韻動美,如同欣
羨一幅靜物畫,其精美可捉得住我們
的視線。
以人為的接觸,使其更能發揮最完美
的自然美,這是最理想的技法。
以同樣的技法創造出完全不同型態,
這是特殊的碗盤集合展。

碗盤

對部分給予變化的被貼技法

* 紙黏土（500ｇ）7個，直徑差不多 20 cm的圓桶型垃圾筒，比垃圾筒稍微小一點的圓型碗，舊報紙 10 張，擀麵棒，黏土刀，黏土細棒，剪刀，黏土用接著劑
* 完成後之大小：直徑 20 cm，高 35 cm

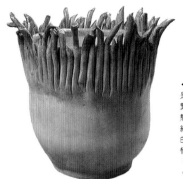

◀底部要處理得很平滑，從中間以上部分是用揉成細而長的黏土繩子很自然的形狀緊密的排列黏在一起，這是一個以自然型態來處理的多用途碗盤。其重點是把揉成細而長的黏土繩子剪成比圓桶本體稍微長的長度，以高低不均的排列來顯現出其表情。著色也是下半部是用淡而柔的顏色，而越往上就塗刷得越深色來表現其特徵。

重點 ●●●可以放一些花或是小花盆，裝飾客廳的角落，或是裝些水果等，是有很多功用的多用途碗盤。因為形狀很自然而且顏色也較柔和，所以不管放在室內任何一個地方，都會很相配及好看。首先作一個底部是圓型的基本本體，等完全乾燥後，把換成細而長的黏土繩子緊緊的黏在本體的上方，這樣就可宣告完成。基本本體是把黏土伸壓成 0.5 cm程度之稍微厚的厚度，這樣等完成後才會比較堅固穩重。如果有底部為圓型的圓桶型模型時，就利用此模型來製作本體外型就很簡便，容易。如果沒有此類模型時，也可以用圓桶型的垃圾桶，下面用圓狀碗盤來連接，作出模型，再用 10 張左右的報紙重疊捲在模型的外部後，用紙黏土繞卷出一個本體模子來，其連接處要平滑的處理。等基本本體完全乾燥後，從離頂部 10 cm的部位開始，用已換成細而長的黏土繩子，為了給予變化，以不同的長度很緊密的排列貼上去。此時，把細而長的黏土繩子剪斷時，要比基本本體的高長長出大約 5 cm，再很自然的把其繩子以不同高度凸出凹進的排列是這作品的重點。上面凸出的部分是用剪刀把頂尖處剪成斜尖狀，而下方是用手用力壓下去，使其能夠與本體很平滑的連接起來。另外，因把黏土繩子貼上去時，黏土本體是已乾燥好的狀態，所以貼上去時用接著劑一一緊密的貼上，這樣才不會完工後掉下來。除了底部為圓形的圓桶型碗以外，也可以用橢圓形的模型來作較矮的基本本體，而兩側是用細而長的黏土繩子，以同上面的方式貼上去。於相反的地方，一上一下的交叉完成碗盤，作成一對圓桶型與橢圓型的碗盤組合是滿好玩及很相配。

著色 ●●●把水彩畫顏料稀釋於水中，要有透明且能夠強調其顏色的濃淡來塗飾，由下而上，越往上時顏色就越濃。用淺茶色，黃色，黃土色，橘紅色。把兩、三種顏色一起混合使用比使用一種顏色來得自然。等水彩畫顏料完全乾燥後，用無光澤液塗刷 2～3 次後結束。

1 用報紙包裹模型 先把圓桶形垃圾桶與圓碗連接後，把重疊 10 張的報紙包裹於圓形模型上面，此時要把連接部位很自然的包裹，這樣黏土附貼上去時黏土的內部與底層才會有平滑的感覺。

2 用黏土作出本體模樣 將黏土伸壓成平後裁剪成厚 0.5 cm，長 68 cm，寬 30 cm的板狀，再黏貼於已用報紙包裹好的模型上，在底部也接上厚 0.5 cm之黏土，很自然的將兩部分連接，並捏出其模樣。

3 製作底基部 把揉成直徑 1.5 cm左右之圓條黏土附貼於本體之底部作基部，此時利用黏土細工棒慢慢的將其堅固的壓往，不能讓其掉下來。

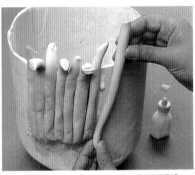

4 裝飾上面部分 等本體之黏土完全乾燥後從模型分開拿下來，讓本體站在工作檯上，將揉成直徑 1.5 cm之細而長的黏土繩子剪成 15 cm，將其從本體頂部 10 cm處開始利用黏土用接著劑一條一條的緊緊附貼上去。

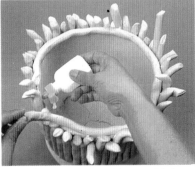

5 安裝取緣 將揉成直徑 1.5 cm左右之圓而長的黏土，從本體之內部邊緣一邊沾上黏土用接著劑，一邊把已揉好的黏土繩子安裝上去。

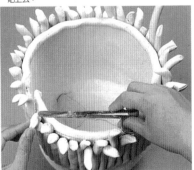

6 整理邊緣的繩子 把往上伸出的邊緣黏土繩子之頂部用剪刀一個一個的以不同高度的剪成斜尖狀之模樣，繩子的方向是向不規則的給予不同的變化。

13

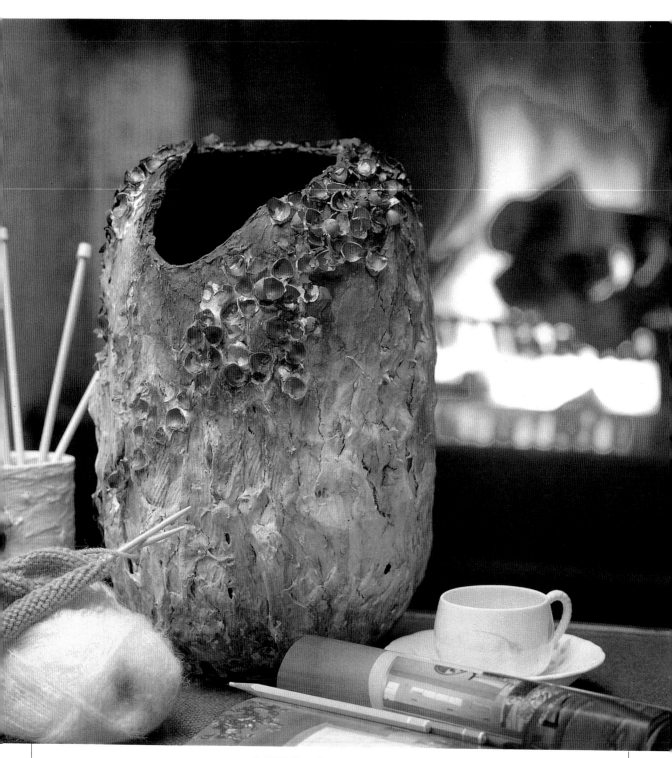

表現質感技法的
多用途瓶子

如同剛從火窯中取出來的甕一樣，很粗糙的站在其上的泥土和杏仁外殼，如同被火燒焦的表彩之表現，以壁爐當背景，更能顯現出其現實感。隨便塗刷黏土泥而強調自由的氣氛，以流下來的線條由杏仁外殼構成，沒有整理而更能表現其美麗的感覺。

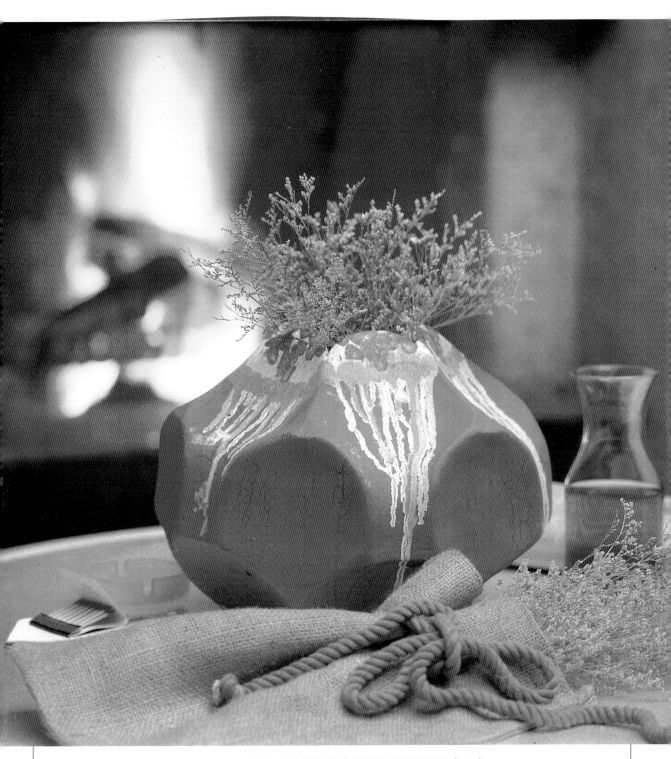

有裂紋的甕

陶瓷之灼燒過程中所能夠感覺得到的黃土色及因柔弱處理不當而自己流下來的一樣的色彩，它提供了如同未完成的美感。如同有裂痕感覺的裂紋處理，在裂紋之間偶然可以看得到底層基本色的表現雙重效果的技法，也很與火的意味相配。

多用途瓶子

強調隨便之感覺的質感表現技法

* 紙黏土（500ｇ）1個、水黏土500ｇ，高35 cm左右的
甕或是陶器，杏仁外殼，擀麵棒，黏土刀，奶油刀。
* 完成大小：直徑21 cm，高35 cm

重點 ●●● 在入口頂部有裂痕或缺口的甕
，利用水黏土很粗糙的塗刷，再用杏仁外殼附
貼其上面，這是表現秋天氣氛的多用途瓶子。
其特點是全面用水黏土很粗糙的塗刷來做其瓶
子的基部。要有效的塗刷水黏土的重點是不要
一次就很厚的塗刷，而是首先細薄的塗漆一層
後，等其完全乾燥後，再塗漆一層，這就是塗
刷的要令。為了讓甕的入口處開始有往下流下
來的感覺，所以把杏仁外殼很自然的往下排列
沾貼後等其乾燥。等第二層的水黏土乾燥後，

用手指頭一個一個的把杏仁外殼自然的壓貼排
列。

著色 ●●● 把茶色壓克力顏料稀釋於水中
後做基層塗飾顏色，在茶色中再加入黑色的壓
克力顏料，混合塗飾於有裂痕的入口周圍和沾
貼杏仁外殼的地方，以這裡為重點而發揮明暗
塗飾，表現出如用火烤焦的感覺。

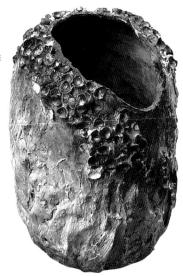

▶由粗糙的塗刷的水黏土和完
全不規則排列的杏仁外殼來表
現出獨特質感的多用途瓶子，
如同用火烤焦的色彩，能夠強
調秋天的氣氛。

1 很細薄的塗刷水黏土入口頂部破裂之甕
，很自然的用奶油刀塗刷水黏土表現其
破裂處的模樣，並且一點點很細薄的塗飾甕
的全體部位。

2 搭配葉子給予變化把壓伸成厚度0·2
cm薄的黏土裁剪成寬3 cm，長20 cm左
右的葉子模樣，部分的表現作褶變化並附貼
上去。

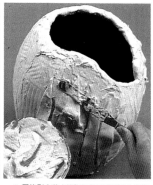

3 再塗刷水黏土等附貼葉子的甕完全乾燥
後，再次很粗糙的塗刷的水黏土表現些變
化。

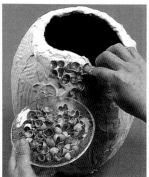

4 附著杏仁外殼在再次塗刷的水黏土乾燥
以前將杏仁外殼用手指一個一個的以由
甕的入口部處往上流的方向很自然的緊緊
的壓下貼上去。

新構想的技法

▲復塗刷，挖掘及敲打來製作獨特的質感

■依不同的用途來選擇黏土泥

黏土泥可分為市面上已作成的水黏土和在家裡
自己把紙黏土稀釋於水中所製作出來的黏土泥兩
種。水黏土是塗刷時如同石膏一樣容易凝固，
並且基部之凸出部位更易凸顯，所以有視覺上
的效果。在家裡自己做的黏土泥是因水份大多
容易往下流，所以對基部的凸顯程度較不夠，
但塗飾顏色時如同在圖畫紙上畫水彩畫時一樣
，顏料的摻入程度較快，而且淡淡的擴散到山
水畫的塗飾表現法較適合。在家裡做黏土泥時
，把紙黏土塊剪成一小塊一小塊的泡於剛好黏
土高度的水中，這樣放置大約5小時至一個晚
上，然後用黏土匙打散溶於水中。直接做黏土
泥時可以用以前剩下的已凝固，乾燥的紙黏土
，這樣較經濟，也不浪費，要塗刷黏土泥時使
用奶油刀比較容易處理及方便。
■把已塗刷黏土泥的面重新挖掘，使其發揮三
重效果在模型上把黏土小塊的附貼上去或是直
接塗刷黏土泥，等完全乾燥後，把表面的黏土

重新挖掘表現立體的質感。特別是畫框，先附
貼好紙黏土後，在其上用黏土再黏貼著圖案或
花紋後，其他的基部是以部分部分的將黏土挖
掘時，可以發揮3重的立體效果。當然也可以
享受視覺上的變化效果。
■利用附材或小的道具，表現獨特的質感在紙
黏土中摻加些砂石，木屑，園藝用土等不同粒
子的東西時能夠表現特別的質感。例如，製作
黏土泥時加入砂石一起混合，或是在桌上散些
砂石後，在其上壓伸黏土或是把黏土滾動時，
可以把黏土摻入進去，發揮黏土裡有顆粒物體
的效果。另外，也可以利用小的道具處理些不
同的質感。例如黏土尚未乾燥時用小石頭在其
上面滾動時會有全新的感覺。此時，小石頭是
用有洞或凹凸不平的石頭，比比平滑的石頭更
能產生好的效果。
■利用海棉以敲打的方式表現大理石的感覺用
黏土泥或紙黏土作好基部處理後，塗刷黑色壓

克力顏料，完全乾燥後，利用海棉沾上顏料敲
打的方法。例如，把想表達的顏色系列以深色
和淺色分類，將兩套種顏色的顏料壓置於調色
板上，在其顏料上再以彎彎曲曲的壓置些白色
顏料，此時，將把水份完全除掉海棉沾些調色
板上的顏料，再以敲打的方式塗飾時能夠很自
然的產生顏色較深的面和較淺的面。再在其上
再次只用白色以同樣的方法敲打，最後在突出
的部位沾上白色顏料敲打塗飾，這樣可以裝飾
成大理石般的鮮麗、天然的質感。

甕

富有龜裂美的裂紋技法

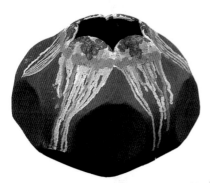

* 紙黏土（500ｇ）4個，壓克力顏料（黑色，棕色，米色，橘紅色，灰色），裂紋作業用的特殊顏料，擀麵棒，黏土刀
* 完成大小：直徑 32 cm，高 27 cm

重點 ●●● 甕全體都有裂痕紋，運用陶磁上常用的裂紋技法，表現於紙黏土的裝飾用甕。基層是用壓克力顏料和特殊顏料使其能夠產生龜裂，內部要塗的壓克力顏料和外部的要漆的壓克力顏料是用棕色較有效果。

著色 ●●● 首先塗漆一層深黑色，等完全乾燥後再塗刷裂紋技法用的特殊顏料。經過30～40分鐘看特殊顏料乾燥後再塗飾一層棕色的壓克力顏料，細薄的稀釋些米色、橘紅色、灰色壓克力顏料，以往下流下來的方式塗飾

◆裁剪尺寸 單位：cm

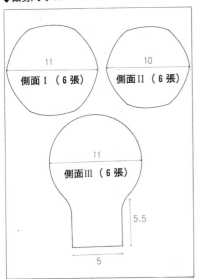

■製作甕

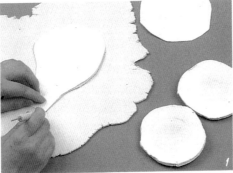

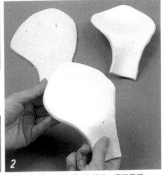

1 先裁剪將紙黏土壓伸成厚度0.5cm的板狀，把已準備好的紙上畫好裁剪尺寸的圖案放在黏土上，裁剪出側面Ｉ（6張），側面Ⅱ（6張），側面Ⅲ（6張）。底部是裁剪出直徑 12 cm的圓形黏土。

2 彎曲把以裁剪好的側面Ⅲ的上半部輕輕的彎曲後，等乾燥。組合拼裝把已裁剪好的部分都依順序組合拼裝出形狀來。首先在桌面放好側面Ｉ，並擺設好拼裝，再用黏土泥一點點的黏貼於連接的部分，此時沾些水來附貼就會更堅固。

3 等側面Ｉ的部分完全乾燥後再把側面Ⅱ和側面Ⅲ交錯附著後作出甕的模樣來。
　　因為沒有使用模型來支撐，所以附著時一張一張用黏土泥黏貼，並乾燥後再附著下一張，這樣才能夠完美的作出甕的模樣。

■塗飾顏料

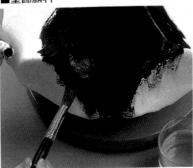

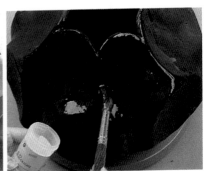

1 塗飾黑色壓克力顏料作出甕的本體後等完全乾燥後，將黑色壓克力顏料全面、濃厚的塗飾表面。這樣把顏料塗漆得很濃厚，才能於龜裂時在裂痕之間看得到黑色的顏料。

2 塗刷裂紋技法用的特殊顏料等黑色的壓克力顏料完全乾燥後，再塗刷裂紋技法用的特殊顏料，特殊顏料是塗得越厚，則龜裂時其裂紋就越深。

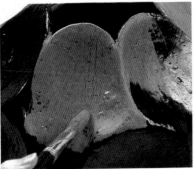

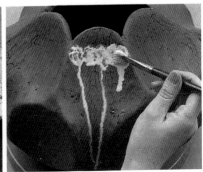

3 補漆棕色壓克力顏料經過30～40分鐘，特殊顏料差不多乾燥好時，把棕色的壓克力顏料全面塗刷。

4 顏料往下流各把米色、橘紅色、灰色的壓克力顏料稀釋得較細薄後，在甕的入口頂部用畫筆以沾刷的方式壓刷，好讓顏料能夠自然的往下流。

甕

由小塊小塊組合而成的拼嵌技法

* 紙黏土（500ｇ）1個，棕色紙黏土（500ｇ）2個，甕，擀麵棒，黏土刀，黏土匙
* 完成大小：直徑 27 cm，高 30 cm。

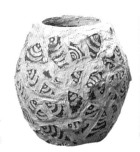

重點 ●●●棕色的紙黏土比白色的紙黏土沒有拉力，所以較容易裂開，就利用這點缺點表現不同質感的型態、較獨特的甕。首先將棕色紙黏土用擀麵棒壓伸長後附貼於已準備好的甕的表面，再用黏土刀以小魚的型態切割成小塊的塊狀後等乾燥。完全乾燥後將塊狀取下來，在甕的表面塗刷白色黏土泥後把取下來的棕色魚型塊狀以不規則的排列附著上去。塊狀與塊狀之間裂開的部分，就用白色黏土泥填滿後表現其獨特的質感。

著色 ●●●很自然的保留著棕色紙黏土和白色黏土泥的顏色，只要將棕色黏土的部分利用白色的水彩畫染料，畫出白色線條來表現魚紋模樣。

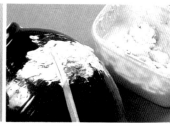

1 將棕色黏土切割成塊狀用擀麵棒將棕色黏土壓伸成 0.5 cm 的厚度後，附貼於甕表面，用黏土刀裁剪出小魚模樣的大概形狀，等完全乾燥後，將塊狀取下來。

2 甕的表面塗刷黏土泥已把棕色黏塊取下來的甕上，利用黏土匙把黏土泥很均衡的塗刷於甕的表面。

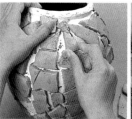
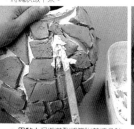
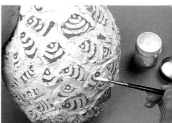

3 附著棕色黏土塊塗刷於甕表面的黏土泥乾燥以前，把棕色黏土塊用手一一以不規則的排列壓著上去。

4 用黏土泥填滿裂縫等附著棕色黏土塊的甕完全乾燥後，棕色黏土塊間的裂縫處填滿黏土泥。

5 用水彩畫染料畫出魚紋很自然的保留棕色黏土塊和白色黏土泥的顏色，再用白色水彩畫染料畫出魚的眼睛和魚鱗的線條，就可完成。

- -

半圓型瓶子

用黏土繩子一層層的排列所製作的卷技法

* 紙黏土（500ｇ）8個，黏土泥少許，園藝用土，擀麵棒，黏土刀，黏土匙，黏土
* 完成大小：半徑 10 cm，高 40 cm

重點 ●●●因為不使用模型來支撐所以製作上較麻煩，但也因為如此，所以可以隨心所欲的製作任何型態及任何大小。但是因為黏土本身就是本體，所以不能夠一下子往上堆積，會太重而無法支撐而倒塌。因此，

一次只堆積 10 cm 左右後用黏土匙將連接的部位內外壓成平滑的，等 2～3 日，完全乾燥後再往上堆積 10 cm。另一個要令是將一條一條的黏土繩子往上排列堆積時，最好利用黏土匙把黏土繩子之接觸面上方附些小洞，沾些水後，再用另一條黏土繩子堆積上去，這樣本體會更堅固。本體完成後用園藝用土（hard roll ball）來裝飾，此時不要用接

著劑附著，反而用黏土泥塗刷後，把園藝用土用手一個一個的附著上去會比較容易。

著色 ●●●除附著園藝用土的裝飾部位不要著色外，其他部位用橘紅色、黃土色、棕色稀釋後，用大的油漆筆以輕輕接觸的方式輕淡的塗飾。

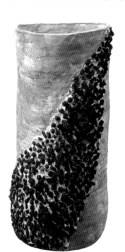
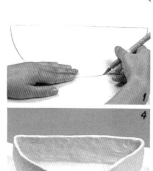
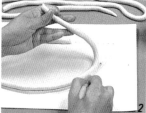
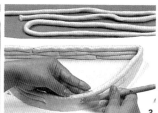
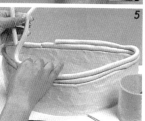

❶裁剪底部把紙黏土伸成 0.5 cm 的厚度，再裁剪成長 20 cm，半徑 10 cm 的半圓形底部。❷一條一條的排列堆積在已裁剪好的底部邊緣挖掘小洞，把揉搓成直徑 0.6 cm 的細而長的黏土繩子一條一條的堆積於小洞上面。❸整修側面大概堆積 3～4 條繩子後，利用黏土匙把側面內外壓整成平坦的。❹乾燥將側面堆積到 10 cm 左右後乾燥 2～3 天。❺繼續堆積每次堆積 10 cm 後乾燥，就這樣繼續堆積得全部高度為 40 cm 為止。

■以技術類別來看的室內作品特選

紙黏土＋α

紙黏土加手織麻、萱子、粗繩、砂石、木屑等完全不同的質感和氣氛的副材時，可產生特別的不同效果。

依副材所具有的異質感或獨特的意味可以期待第 3 種特別的效果。

利用副材可以當作背景，也可以與黏土一起編織或附貼等方式來很自然的組合製作，

也可以在黏土裡混合些木屑或砂石等來表現獨特的粗糙且特別的質感，也可享受許多不同的變化。

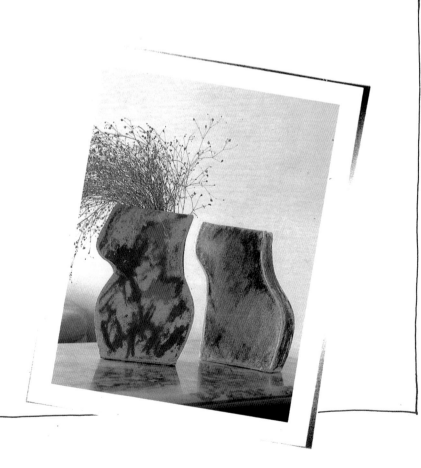

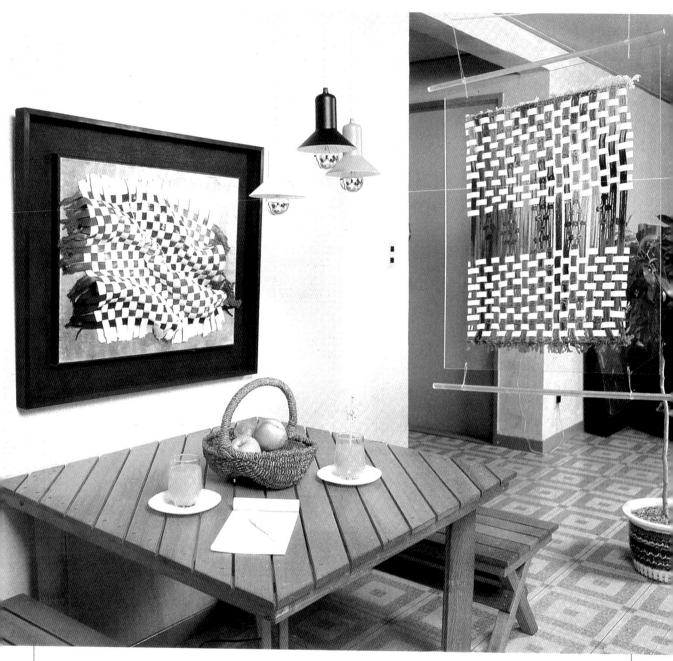

紙黏土十棉繩子
畫框和帘子

橫繩子與縱繩子交叉而產生一個面，富有手織的美，如同編織衣料，一條線一條線的編織的過程中可以享受著細微的交錯及色彩之配合。

與眾完全不同的素材
紙黏土和已染色過的棉布之相遇，發揮自然美所編織成的作品，自然就是其重點（ point ）

畫框

紙黏土＋手織麻布

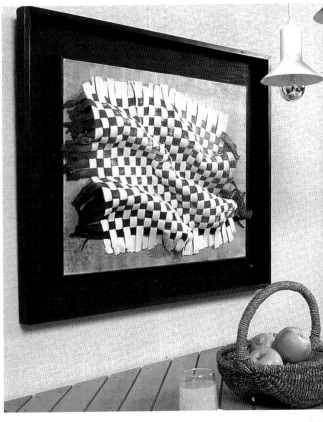

* 紙黏土（500 g）4 個，棉布帶子一些，綑綁用繩子，畫框（63 cm×50 cm），擀麵棒，尺，黏土刀，黏土接著劑，染色顏料（橘紅色，紅色，深棕色，黑色），酢，塑膠手套，水盆。
* 完成大小：63 cm×50 cm

重點 ●●●紙黏土和其他種類的素材相遇，且能夠有效的配合，依素材之質感和感覺來享受不同的氣氛及變化。

手織畫框是利用了黏土所具有的柔軟性，伸縮性，拉力等特性的作品，纖維類的棉布帶子與黏土，組合編織成富有藝術性的作品。

會讓你誤認為正在看染色構成的作品一樣，不容易分別出黏土和棉布帶子，並且它能夠提供製作上的細微的編織與色彩配合上的樂趣。

把棉布帶子染色成各種顏色，與裁剪成同樣大小的黏土帶子編織成如同編織籃簍一樣，全體都會有自然的感覺是此作品的重點。

製作成有立體感的波浪形，依所看的方向可以享受不同的視覺上的變化。

著色 ●●●黏土和染色的棉布帶子一格一格的交錯編織，一條染色棉布帶子上都要很自然的染上 2～3 種顏色，並要能夠同時表現顏色的連接感和變化。

染色棉布帶子時為了自然的染成有連接美的色彩，所以染色時把棉布帶子一條一條的稍微有些偏差的重疊，用綑綁繩子交叉綑綁後，從右邊染淺的顏色開始，逐漸越往左染得越深色。

■第一階段：棉布帶子之染色

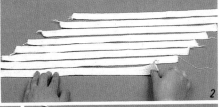
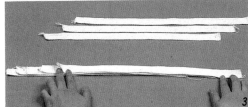
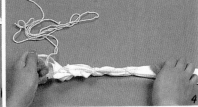

❶**直線排列**把已準備好的棉布帶子剪成 18 條長 60 cm 的帶子，再以直線形的一條條的排列好。❷**相錯斜線排列**最上面的一條帶子為中心，每條相差 1.5 cm 的相錯斜線依次排列。❸**重疊上去**把斜線排列好的棉木帶子從最下面的開始層層排列重疊上去。❹**用繩子綑綁**為防止移動，所以用綑綁用繩子用力拉緊的方式交叉綑綁好，這樣也可取得染色後解開綑綁繩子會有白色的線條的特殊效果。❺**染色**把綑綁好的棉布帶子分成 5 等分，從右邊開始依次逐漸染色，從淺的橘紅色開始逐漸進行到深色。❻**染棕色**依次染完橘紅色、紅色後，依同樣的方法染棕色及深棕色。❼**染黑色**最後染黑色後，用水沖洗後乾燥。如果沒有沖洗時，會留有顏色的黏性，以後編織時較不好。

（連接於 P、26）

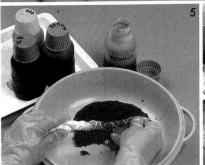

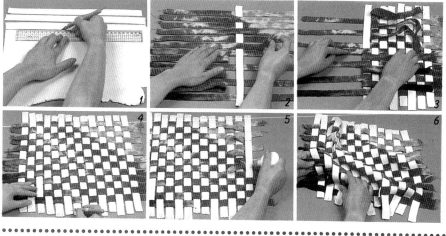

❶裁剪黏土把黏土壓伸成厚 0.2 cm 而寬廣的樣子，再剪成 26 條寬 2 cm，長 45 cm 的長帶子形。❷作出基準線把染色的棉布帶子依顏色的流程自然的配合花紋排列，在正中間用一條黏土帶子作出基準線。❸編織依基準線的黏土帶子為中心，往右邊一上一下的交叉著棉布帶子與黏土帶子，一格一格的編織後，中央左邊也是用同樣的方法編織。❹作出刀痕在黏土帶子的上下部位，用黏土刀割出長長尖尖的刀痕。❺黏貼邊緣為了防止編織好的不再弄亂，所以在四邊邊緣的黏土帶子上用黏土用接著劑固定棉布帶子。❻作出波浪把編織好的四方形作品用兩隻手作出大的波浪，使其平面有折曲的感覺，在下面放些衛生紙或報紙支撐波折的模樣，不讓其扁塌，這樣乾燥一週左右後，用黏土接著劑把乾燥完成的作品附貼於已準備好的畫框上。

帘子
紙黏土＋棉繩子

*紙黏土（500 g）4 個，木棉繩子 5 綑，壓克力板（厚度 0.2 cm，80 cm×100 cm），壓克力棒乙個，打孔器，擀麵棒，黏土刀，黏土匙，黏土細工棒，染色顏料（橘紅色，藍色，綠色，紫色），醋，塑膠手套，水盆。
*完成大小：80 cm×100 cm

重點 ●●●利用打孔器在壓克力板的上邊與下邊，各打出兩個孔，再插入已染色的木棉繩子後與黏土編織成很有個性的空間帘子。準備比壓克力板長 2 倍的木棉繩子，以四條木棉繩子為一組來染色，並與黏土帶子一起編織。裁剪黏土帶子時要較充足，以免最後因不夠長而造成長短不一的現象。而且編織時如一直把黏土帶子拉長時，最後黏土要乾燥時會產生裂痕及龜裂的現象，所以必須要注意這一點。另外要注意的是，黏土在乾燥時有縮小的性質，所以編織時要特別留意這一點。另外，任何人都很容易作出平結來給些變化，要編織平結時不要繼續反複同樣的花紋來打結，計算好整體的花紋來作三角形花紋的模樣來編織是其重點之一。中間部分是只用棉繩子來編織，不用黏土帶子，只與壓克力透明板來搭配，有夏天清涼感覺的 IDEA 作品。

著色 ●●●以 4 條棉繩子來組成一組後，分成幾等分來自然染色，依個人的個性與品味興趣混合顏料來染色，染色的要令是，把準備的喜歡的染料稀釋於燒得沸騰的熱水中，並且稍微加點醋，加入醋是為了讓顏料更易染色，把棉繩子泡於染色顏料中後用力壓緊，這樣色彩才會均衡的滲入染色。

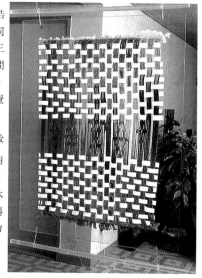

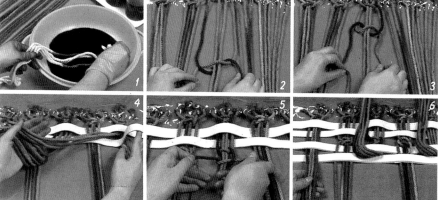

❶染色棉繩子抓住 4 條為一組的棉繩子泡於已準備好的染色顏料裏，並用手用力壓緊來染色。❷插入壓克力板後編織平結(1)在壓克力板上端打好的孔中插入一條一條已染好的棉繩子後打個結，第一行是全部都打平結。把 4 條作成一組，以中間的兩條作中心右邊的繩子往下，而左邊的則往上，如同照片的樣子交叉編織。❸編織平結(2)這些是從相反的方向，右邊的往上，左邊的往下的交叉編織，就可完成一個平結。❹編入 2 條黏土帶子把已裁為寬 2 cm 的黏土帶子以行列的與棉繩子上下排列編織，第 2 條黏土帶子是相反的編織。❺打平結為使整體變成三角形的花紋，所以中間要看好花紋再打平結並編織。❻再排列 2 條黏土帶子再準備 2 條黏土帶子後打平結，這樣繼續反複作到最後為止，把剩下的棉繩子整理修齊後插入壓克力板的下端孔中並打好結。

多用途袋子

紙黏土＋麻布

＊紙黏土（500ｇ）１個，黏土刀，黏土匙，黏土細工棒。

＊完成大小：9.5 cm×15 cm，11 cm×20 cm

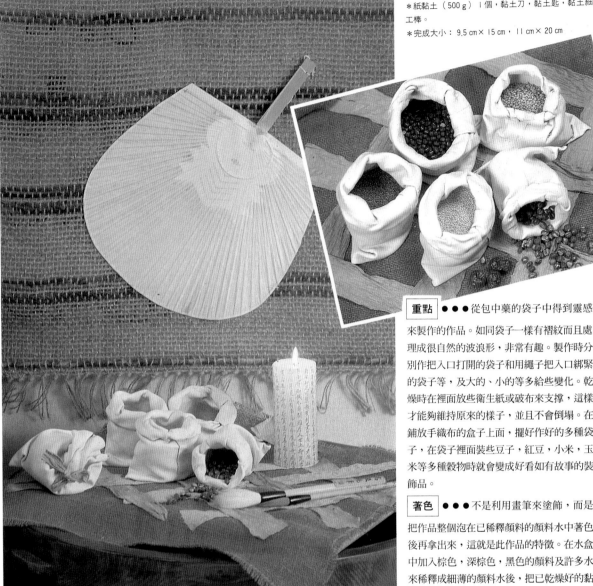

重點 ●●●從包中藥的袋子中得到靈感來製作的作品。如同袋子一樣有褶紋而且處理成很自然的波浪形，非常有趣。製作時分別作把入口打開的袋子和用繩子把入口綁緊的袋子等，及大的、小的等多給些變化。乾燥時在裡面放些衛生紙或破布來支撐，這樣才能夠維持原來的樣子，並且不會倒塌。在鋪放手織布的盒子上面，擺好作好的多種袋子，在袋子裡面裝些豆子，紅豆，小米，玉米等多種穀物時就會變成好看如有故事的裝飾品。

著色 ●●●不是利用畫筆來塗飾，而是把作品整個泡在已稀釋顏料的顏料水中著色後再拿出來，這就是此作品的特徵。在水盒中加入棕色，深棕色，黑色的顏料及許多水來稀釋成細薄的顏料水後，把已乾燥好的黏土袋子整個泡下去，再拿出來後乾燥，就可染成很自然的色彩。

1 對褶黏貼成圓桶形把黏土壓伸裁剪成數個 30 cm×20 cm，35 cm×25 cm，在邊緣沾水對褶黏貼。

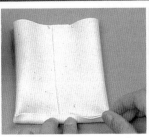

2 褶貼下面部分如同褶成信封，把下面部分褶出一端。

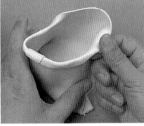

3 上面部分褶捲上面部分要往外作褶並捲動，捲成好幾疊來使其能夠產生波浪形。

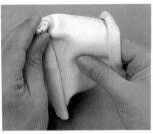

4 製作波紋用兩手抓好袋子，輕輕將底部的邊緣和袋子彎曲作出很自然的波浪狀。

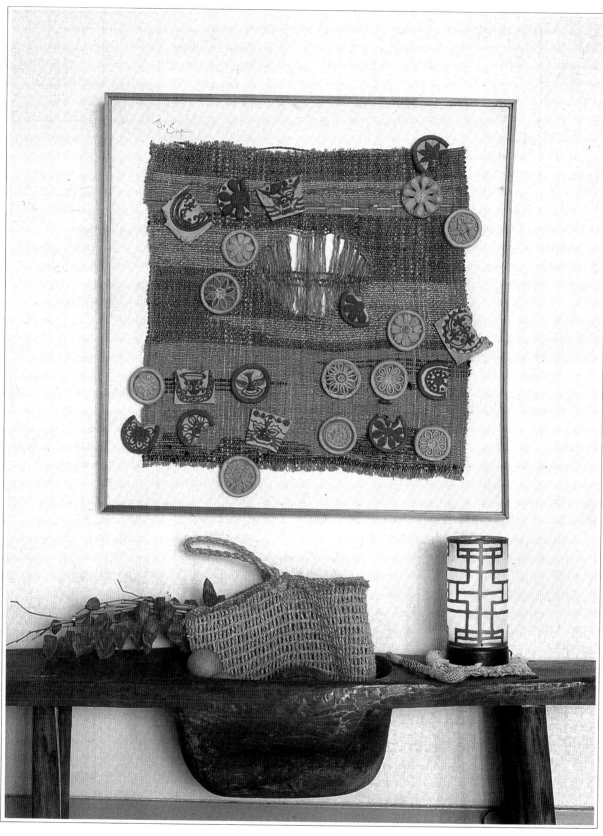

24

畫框 紙黏土＋棉布帶子

＊紙黏土（500g）3個，黑色壓克力顏料，擀麵棒，黏土刀，黏土匙，黏土細工棒。
＊完成大小：95cm×104cm

重點 ●●●手織麻布與紙黏土相遇所產生的高格調組合。由流行的色彩與特殊的造型美來設計的手織麻布，在其上面設置些由古代紋樣中得取靈感後表現於紙黏土上的作品。設計古代花紋時利用圓的，缺角的，梯形的等各式不同的紋樣，並且把缺角，破裂等的部份作得跟真的一樣。在大小尺寸上也給些變化，全體構成圖案時給予多樣化的變化。

著色 ●●●表現得要像已褪色的顏色，塗飾小配件的顏色時最好是在最初搓黏土時加點黑色壓克力顏料來塗色。為了把黏土的顏色分成深色和淺色，所以加入黑色壓克力顏料時調整其量來分開調色搓黏土。在小配件的邊緣可以附貼些深色的色黏土來增加其立體感，這也是很好的IDEA。也可以在黏土完全乾燥後，用黑色顏料一部分一部分的補塗來增加濃淡深淺的效果。

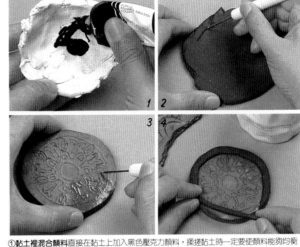

①黏土裡混合顏料直接在黏土上加入黑色壓克力顏料，搓搓黏土時一定要使顏料能夠均衡的混合滲入。此時顏料的量調配好，分成深色和淺色兩種色黏土。
②裁剪成喜歡的小配件款式把染色的黏土壓伸成0.5cm左右厚而平滑的平板料，再裁剪成小配件的樣子，這時可以設計成圓的，小的，大的，缺角的，梯型等多樣款式的小配件。
③作出花紋在古代紋樣書集中的小配件花紋利用透明紙壓印畫出來再複製於黏土上，把基層圖案畫好後用細工棒再次作出花紋。
④利用深色黏土表現立體感把中間基部完成後，在其邊緣或特別想強調立體感的部分附貼深色的色黏土表現作品的立體美。

◀怪物臉形的小配件，梯型，用淺色黏土來作基底色，在上面用深色黏土作出臉的表情。

▼很多種款式的蓮花花紋配件，花瓣是把黏土搓成厚厚的附貼或是把黏土壓伸成細而長的線條來表現。把大和小的圓球黏貼於花瓣中央或花的邊緣來裝飾是其特徵。也可以製作成在周圍圍繞著豌豆的樣子。

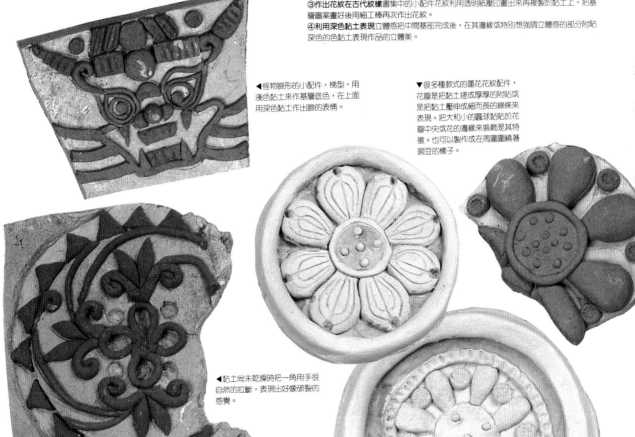

◀黏土尚未乾燥時把一角用手很自然的拉斷，表現出好像破裂的感覺。

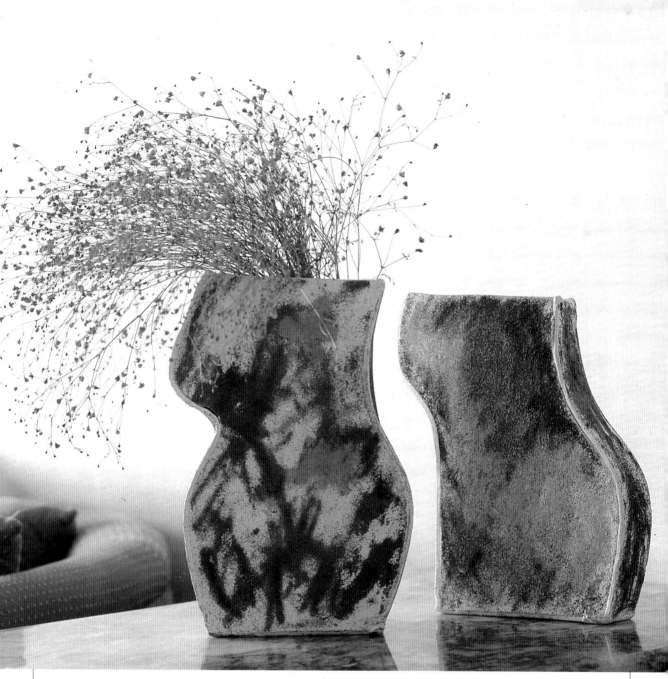

紙黏土＋彩色砂石
女體瓶子

省略和單純化的線與面之結合，害羞的表現出女體的曲線美。
如同要隱藏著白色肌膚一樣，輕輕撒在上面的彩色砂石，其獨特的質感與色彩更能增加神秘感。

瓶子
紙黏土＋彩色砂石

＊紙黏土（500ｇ）3個，彩色砂石（青色，黃色，黑色各一點點），捍麵棒，黏土刀，黏土匙，寬大的刷筆，黏土用接著劑
＊完成大小：22 cm×8 cm×30 cm

重點 ●●●要給紙黏土表情的方法非常多。大部分是在黏土本體上畫入花紋或圖案，或是型態上有變化，再以部分部分的附貼黏土的方法來表現其立體感，在此我們可以利用一些與眾不同又特別的素材來創作出獨特的氣氛及變化。

彩色砂石擁有砂石的質感，並且在市面可以買得到各式各色的種類，能夠同時表現獨特的質感與多樣的色彩。

著色 ●●●因為在製作的過程中，直接用手撒上彩色砂石來作出花紋，所以不需要著色的過程。

把彩色砂石撒得越多，顏色就越深，撒得越少，則越淺，所以可以隨心所欲的調整濃淡來表現作品的顏色。

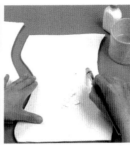
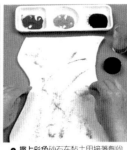

1 裁剪前面，後面把黏土壓伸並裁剪出2張厚0.7cm，22 cm×30 cm的大小，再用黏土刀裁剪成象徵女體模樣的曲線。

2 塗刷黏土用接著劑在已裁剪好的前後兩面女體曲線黏土的外面，利用寬大的畫筆塗刷黏土用接著劑。

3 撒上彩色砂石在黏土用接著劑尚未乾燥前，撒上藍色，黃色，黑色的彩色砂石來作出花紋後，乾燥時要小心的把黏土翻來翻去，並且要注意不要讓黏土彎折。

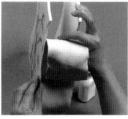

4 黏貼底面和側面並再撒彩色砂石

5 把黏土壓伸成厚0.7 cm，寬8 cm的長形狀，再依曲線附貼側面及底面，用寬大的畫筆塗刷黏土用接著劑後，撒些彩色砂石。

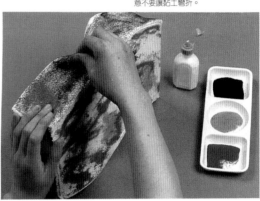

迷你角落屏風
紙黏土＋砂石

＊紙黏土（500ｇ）1個，砂石，小型陶磁碗3個，寬22 cm，長32 cm的畫框2個，鐵釘，鐵鎚，黏土匙，接著劑，篩子
＊完成大小：31 cm×32 cm

重點 ●●●黏土加入水稀釋作出黏土泥，在其中加入砂石混合表現獨特質感的裝飾用屏風。以一型來連接的畫框上用接著劑把陶磁碗貼上去，可以產生立體美，也可以插些乾燥花來裝飾。通常黏土泥是以粗糙的塗刷來表現質感，在此混合些砂石來塗刷時，表面上可以產生砂石粒子的質感。

著色 ●●●基層是以附貼於陶磁碗的周圍為中心以橘紅色，綠色，黃色，藍色，淺棕色來畫出各式大小的圓圈。陶磁碗是以黃色＋白色＋藍色，白色＋黃色＋淺棕色，白色＋藍色來各畫出圓與線來配合基層的顏色。

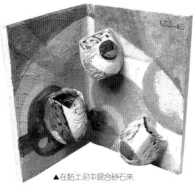

▲在黏土泥中混合砂石來塗刷表現砂石粒子狀粗糙且又細微質感的迷你角落屏風。摻入黏土泥中的砂石是用篩子把較大的粒子篩選掉來使用比較好。

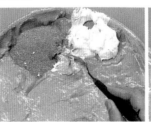

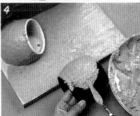

❶黏土泥中混合砂石把砂石用篩子篩選掉粒子較大的石子後，將細微的砂石與黏土泥均衡的混合，此時如果太硬時不易混合，所以用水來調整其濃度來混合。❷把混合好的黏土泥塗刷於畫框上在已準備好的22 cm×32 cm大小的2張畫框之前面把黏土均衡的塗刷上去。❸連接2張畫框等黏土泥完全乾燥後，把2張黏土泥以一型用釘子釘起來固定好。❹附貼小的陶磁碗在小的陶磁碗表面上塗刷混合砂石的黏土泥後，乾燥後用接著劑緊緊的黏貼上去。

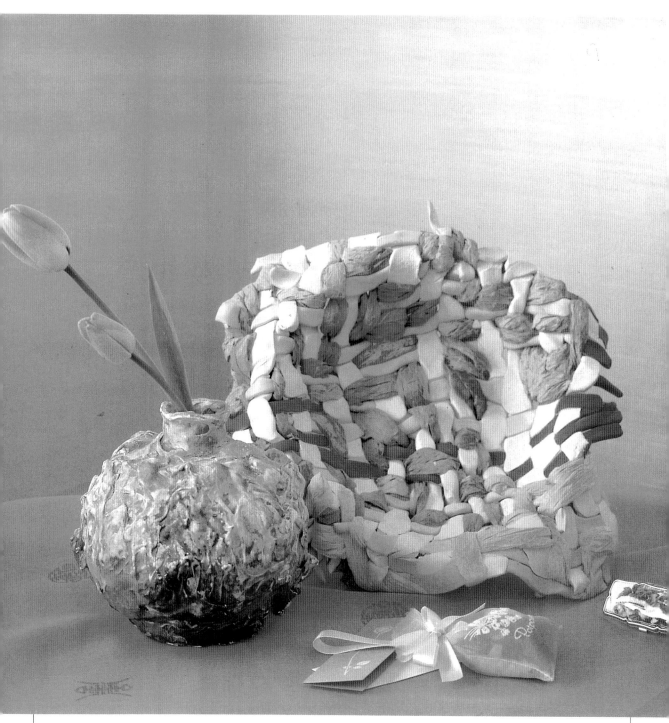

紙黏土＋彩色萱紙
裝飾用碟盤

紙黏土和彩色萱紙的藝術性的相遇。
橫繩與縱繩編織交叉的部分會有特
別的波紋。
強烈與柔弱的串插於黏土繩子之間
的彩色萱紙，要與整個房子裡的主
要顏色搭配，選擇色萱紙的顏色時
，更能增加裝飾的完成度。

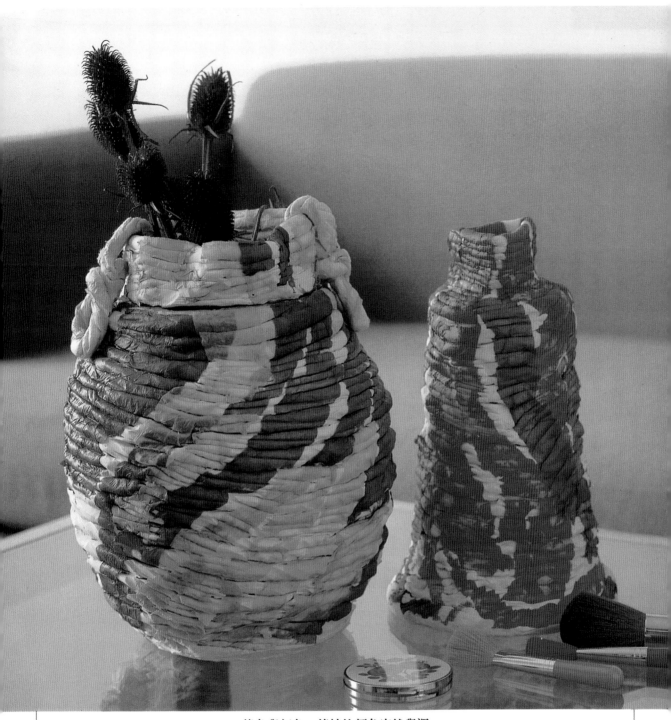

紙黏土＋彩色練習紙甕

綠色與紅色，傳統的顏色突然與深紫色接屬，表現出非常強烈的表情在有裂痕或破裂的甕上，把紙黏土繩打圈排列上去，再與半透明狀的彩色練習紙重疊丶能夠表現出不定形的表面。

裝飾用碟盤

紙黏土＋彩色萱紙

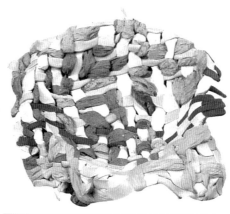

* 紙黏土（500g）2個，彩色萱紙（黃色，粉紅色，紫色），水彩畫顏料（白色，黃色，紅色），底部是圓的模型，保鮮膜，擀麵棒，剪刀
* 完成大小：31cm×29cm

重點 ●●●具有獨特質感的彩色萱紙與紙黏土的組合，不均衡並有波紋的裝飾用碟子。用黏土繩子編織出基本本體後，用彩色萱紙捲成長條的繩子串後插入黏土之間，表現萱紙與黏土的特性，把黏土部分部分的染色或選擇彩色萱紙的顏色時要與整個家裡的氣氛顏色相配，這樣才能夠表達最好的效果。為了讓彩色萱紙與黏土本體能夠調合些，所以在黏土本體部分部分染上顏色，這樣黏土與色萱紙會很相配，也與整個屋子相合。取下黏土的一部分後加入些黃色，白色，紅色的水彩畫顏料後均衡的與黏土揉搓成部分有顏色的黏土，再與原來的白色黏土配合使用，效果會更佳。將白色黏土與染色的黏土各壓搓成手指頭粗的黏土繩子後，隨意的編織出網狀。此時如果編得太緊，稍後就沒有足夠的空間串插彩色萱紙，所以編得寬鬆些較好處理。把編織好的網狀黏土放在桌面上，利用擀麵棒輕輕的壓過，在黏土繩子的粗細上給些變化，再放在底部為圓型的模型上乾燥，自然地作出碗狀黏土。此作品的特點在於不規則及非傳統的型態上，要整理碗外面太長的黏土繩子時，也不要剪得太整齊，而要留些長度來整理，這樣會更自然及有些變動的感覺。一旦黏土繩子的基本本體完成後放個4～5日完全乾燥後從碗的模型上取上來，並插入彩色萱紙。彩色萱紙挑2～3種的顏色來轉圈捲來編成長而細的繩子。預先要想好色彩上的組合來把彩色萱紙一上一下的串入黏土繩子之間的隙縫，並且多次相串後把隙縫填滿。此時必須要注意不要把已乾燥的黏土繩子弄破了。並且彩色萱紙的尾部要在本體後打個結，這樣以後完成後才不會鬆掉。

著色 ●●●要很自然的搭配組合白色黏土，染色黏土及彩色黏土的色彩。只要在染色黏土中色彩太過強的部位用顏料補飾就告完成了

◀以白色黏土與染色黏土繩子來細鬆的編織出網狀的基本本體上，用彩色萱紙串插其間所編織出的裝飾用碟子。

由黏土與萱紙組合出獨特的質感及不規則的編織所散發出來的自然及非傳統型態的美麗。

選擇顏色時要選與整個屋子氣氛與色相配的顏色。

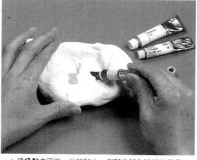

1 染色黏土取來一半的黏土，在其中加入稍微的黃色，白色，紅色的水彩畫顏色後揉搓，要一直揉搓到全體都能夠均衡的染到顏色。

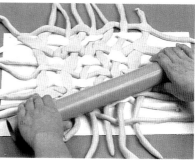

2 編織黏土並用擀麵棒壓伸把白色黏土與染色的黏土各個搓出如手指頭粗的黏土繩子，並鬆鬆的編織出網狀，再用擀麵棒輕輕的壓伸，使黏土繩子之粗細上加點變化。

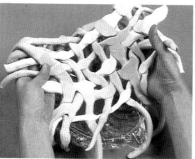

3 放在模型上準備一個底部是圓的模型後，用保鮮膜包起來，然後把擀麵棒壓過的網狀黏土放上去，作出碗的模樣。

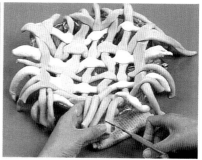

4 整理邊緣放在模型上的網狀黏土的邊緣其在模型外面的多餘的部分用剪刀整理，此時不要剪得太整齊，要給些變化來整理。

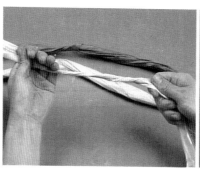

5 扭轉彩色萱紙把粉紅色，黃色，紫色的萱紙剪成寬10cm的長條，並以同樣的方向扭轉成捲條。

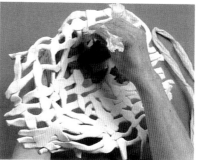

6 把萱紙串插入黏土縫放置於模型上的網狀黏土，經過4～5日完全乾燥後取下來，把捲成長條的彩色萱紙串插於黏土繩子之間，最後在後方打個結，使其不要鬆掉。

甕

紙黏土＋彩色練習紙

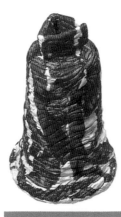

＊紙黏土（500ｇ）１½個，花盆（高 22 cm），彩色練習紙（深粉紅色，紫色），黏土刀，黏土匙。

＊完成大小：高 25 cm。

重點 ●●●在有裂痕或破裂的花盆或甕上面，附貼著黏土使其變成全新的另一種裝飾用作品。在此不是用黏貼壓伸過的黏土或是塗刷黏土泥，而是把黏土搓成細而長的繩子捲在花盆或甕的表面，重點就是會有凹凸的波浪形及表現出作品的立體感。而且彩色練習紙是不用接著劑黏貼，而是直接插貼與黏土繩子之間，作起來非常有趣而且與眾不同。為了節省製作作品的時間，首先一下子製作許多要捲在花盆表面的黏土繩子，但是如果把黏土繩子處置於空氣中時，使用時會因乾裂對作品的效果不佳，所以把搓伸好的黏土繩子用保鮮膜或塑膠袋包起來與空氣隔離並可維持水份。要把黏土附貼於模型上製作作品時，要牢固的把黏土黏貼於模型上是非常重要的工作。尤其這個作品是直接把黏土繩子攀捲上去，所以一定要多加注意。首先用水充分的塗刷花盆後，把黏土繩子攀捲上去，而且在黏土繩子與繩子之間也沾些水來黏貼才會更緊固，不易脫落。

著色 ●●●不使用顏料，而是把彩色練習紙插入黏土繩子與繩子之間，產生凹凸不平，波浪形的立體感。因為要用黏土匙把彩色練習紙插入繩子之間，所以一定要黏土乾燥以前作好插入的工作。

◀凹凸不平的表面處理與彩色練習紙之華麗的色彩是其重點的裝飾用甕。不是使用接著劑來黏貼彩色練習紙，而且直接把彩色練習紙用手撕成條狀的利用黏土匙在黏土尚未乾燥時插入繩子與繩子之間。這樣就更容易突顯出凹凸不平，波浪形的表面。

插入彩色練習紙時，首先用淺的顏色後，再插入深色，並且不要全部貼滿，而留些白色的空隙。

1 搓出長而細的黏土繩子先把黏土搓擰成長條，再放在桌面用兩隻手捲動搓伸成直徑約 0.6 ㎝的細而長的黏土繩子，此時兩隻手的力量要均衡，這樣繩子的粗細才會一致。

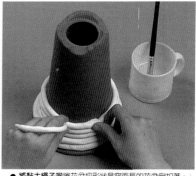

2 將黏土繩子攀捲花盆把形狀是窄而長的花盆倒扣著，由下而上的把黏土繩子層層攀捲上去，攀捲時要一面把水塗刷於花盆上，這樣才不會掉落下來，並且貼得會更堅固。

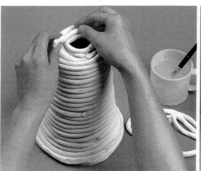

3 製作甕的頂部把細而長的黏土繩子攀捲到花盆的頂部後，在入口處再往上攀 5 層較小一點的圈，而且要捲成從上面看時是三角形模樣的頂部。

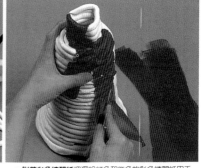

4 附著彩色練習紙把深粉紅色和紫色的彩色練習紙用手撕成長條的，利用黏土匙把長條彩色練習紙插入層層黏土繩子與繩子之間。要在黏土尚未乾燥時趕快插入，不然不只不易插入，而黏土也容易掉落下來。

利用副材的 IDEA
▲加入萱紙，木屑，棉帶子等副材的紙黏土的新面貌

因紙黏土有柔軟性，拉力，伸縮性，黏貼性等特有的性質，所以可以製作出任何想要的型態，也可以與其他不同的素材配合使用。因此，可依想表現的意圖來選擇適當的材料來製作作品，並且可以發揮其副材之特性與優點來增加作品效果，這樣就可以享受除紙黏土所擁有氣氛外之其他全新的感覺與效果。要有效的將紙黏土與其他素材配合的方法

可分為 3 大類型。(1)紙黏土與其他素材配合編織的方法。(2)用黏土作好本體後，將其他素材補貼或塗撒的方法。(3)在黏土本身中加入其他素材後，混合使用的方法。通常會使用的素材是萱紙，練習紙，砂石，木屑，園藝用土，稻殼，乾草，棉繩子，棉帶子等。此中，棉繩子，棉帶子，撕成長條後扭捲或萱紙或練習紙是因柔軟及不易斷製所以長條形的

可以與黏土混合編織使用。這樣效果極佳。反之，砂石，木屑，園藝用土，稻殼等粒子狀的材料，可以加入黏土內混合使用，或是先作好黏土本體後，塗撒附貼於其上面，此種是要表現獨特的質感或色感時最佳適用方法。另外，萱紙與練習紙等的材料可以放在已壓伸過的黏土板上面，噴些水後用擀麵棒壓下附貼上去，使其能夠產生如印染布的效果。

花瓶組合

紙黏土＋彩色萱紙

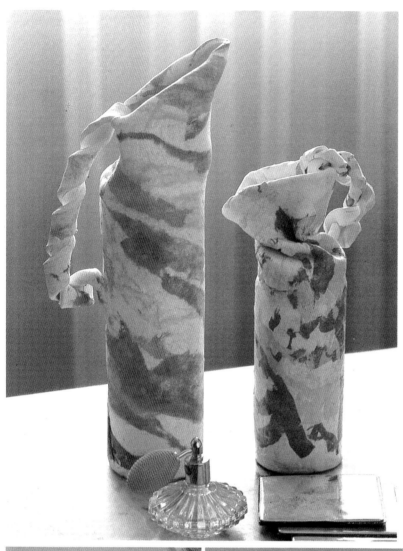

* 紙黏土（500ｇ）2個，彩色萱紙（橘黃色，橘紅色，棕色），直徑9cm，高30cm左右的鐵桶，擀麵棒，黏土刀，黏土匙，噴水器，剪刀，黏土用接著劑
* 完成大小：直徑9cm，高40cm

重點 ●●●在壓伸成較厚的黏土板上，把同色系列的彩色萱紙很自然撕裂附貼，能夠產生如同染色的效果。彩色萱紙之溫和的色感，能夠表現出溫馨的氣氛，此作品會依萱紙在黏土板的構圖與色彩而有不同的感覺與氣氛。首先用手把彩色萱紙撕成一條一條的，再以斜線方向附貼於黏土板上後包裹於鐵桶外面，作成花瓶的型態。附貼彩色萱紙時不要用接著劑而是利用噴水器把黏土板上的萱紙噴得濕濕的以後，再用擀麵棒壓貼住。這樣才會讓黏土板與彩色萱紙能夠像一張一樣貼在一起。並且要注意的是用擀麵棒壓貼彩色萱紙時不可以太用力，這樣會使黏土板變薄。手柄是以自然的捲曲來給些變化，用長的筆桿把黏土捲一下就可作出捲曲的型態來了。

著色 ●●●在製作的過程中已用彩色萱紙黏貼住了，所以不需要另外的著色手續。彩色萱紙的顏色是選2～3種同一系列的顏色來好好的搭配，最好不要用太強烈的顏色。

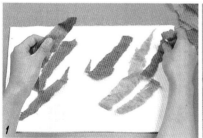

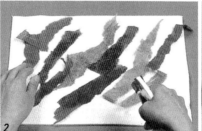

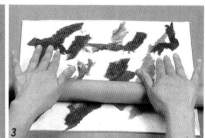

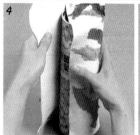

❶擱置彩色萱紙把壓伸成厚0.5cm的黏土裁剪成40cm×28cm的大小後，把彩色萱紙撕成長條以斜線方向排列。❷·❸把彩色萱紙貼在黏土板上後用噴水器噴些水於萱紙上，再用擀麵棒輕輕壓伸把彩色萱紙附貼於黏土板上。❹鐵桶上包貼黏土把已貼上彩色萱紙的黏土板包裹於鐵桶表面。❺整理入口處把上端剪成斜線狀，並把斜尖部兩邊往內彎曲。❻附貼手柄把黏土裁剪成3cm×30cm的帶子，以捲曲來捲出手柄並附貼。

■以技術類別來看的室內作品特選

型態

創新所帶來的新鮮感對每天要面對同樣的工
作的人而言是如同清涼劑一樣。以大小，表
情，花紋，外角線之顫動美等是抓取型態的
重要因素。代替基準利用模型的方法，現代
直接揉，搓，整理及製作。在輕巧與靈活的
手中所完成的個性型態作品，這是只有製作
者能夠享有的滿足感與樂趣。

PART 3

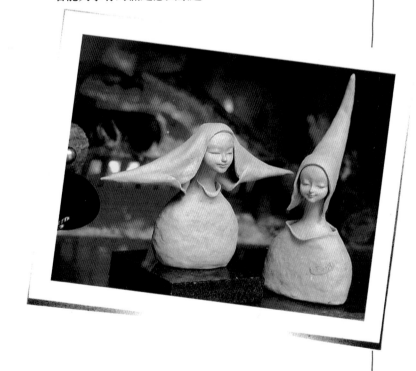

33

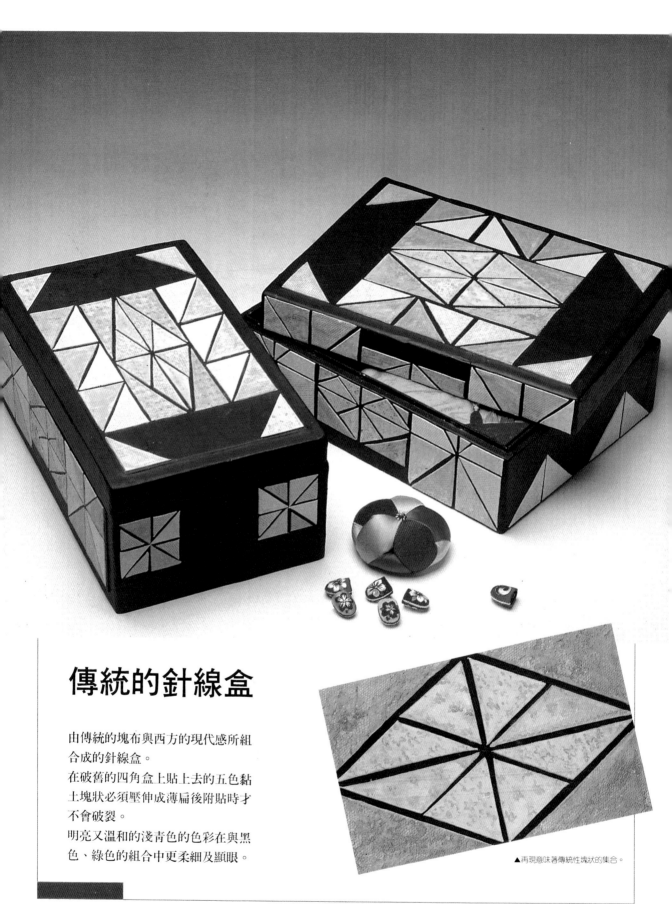

傳統的針線盒

由傳統的塊布與西方的現代感所組合成的針線盒。

在破舊的四角盒上貼上去的五色黏土塊狀必須壓伸成薄扁後附貼時才不會破裂。

明亮又溫和的淺青色的色彩在與黑色、綠色的組合中更柔細及顯眼。

▲再現意味著傳統性塊狀的集合。

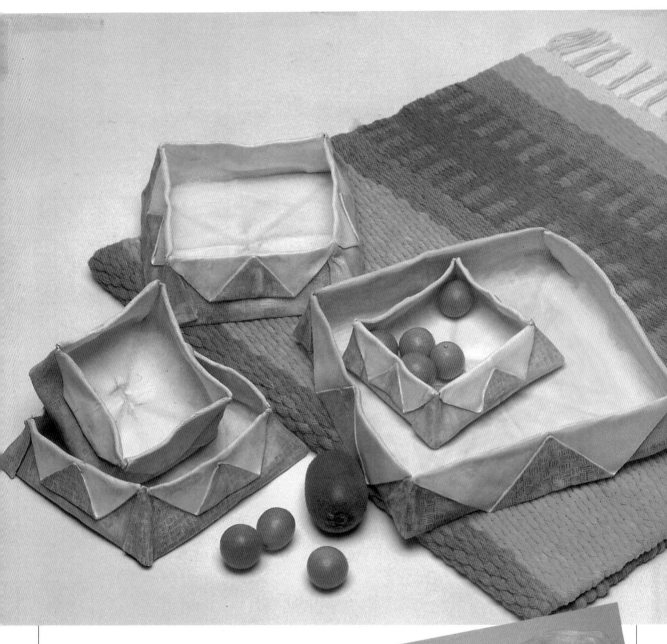

多用途碗盤組合

似如反調，木板一樣……
像似古代碗盤一樣，大小不同的碗
盤都有不同的用途。
如同褶色紙，褶疊所形成的線之型
態與不同的模樣可以回想到從前褶
紙的那段時日。

▲在紙黏土中感受些褶紙的奧妙。

針線盒

意味著傳統性塊狀之集合

* 紙黏土（500 g）1½個，木頭盒子（長 34 cm ×〈寬 27 cm × 高 12 cm），蕾絲花紋布，砂布，擀麵棒，剪刀，黏土刀，黏土匙，萱紙，黏土用接著劑
* 完成大小：34 cm × 27 cm × 12 cm

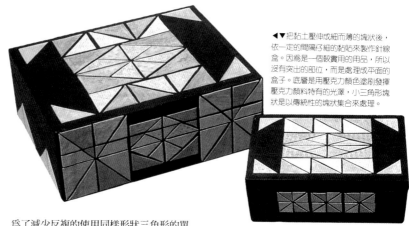

▲▼把黏土壓伸成細而薄的塊狀後，依一定的間隔仔細的黏貼來製作針線盒。因為是一個較實用的用品，所以沒有突出的部位，而是處理成平面的盒子。底層是用壓克力顏色塗刷發揮壓克力顏料特有的光澤，小三角形塊狀是以傳統性的塊狀集合來處理。

重點 ●●● 在破舊的四角盒子或在木頭盒子上附著已壓伸成薄而扁的黏土處理成光滑的表現，再黏貼些三角形的塊狀物後製作成針線盒或是寶石盒。盒子內部也以萱紙貼上處理成乾淨亮麗的表面。針線盒和寶石盒不屬於裝飾用品，而是算是實用性的用品，在盒子外表要附貼的三角形塊狀黏土最好是壓成細薄，並處理成扁狀及平坦的面，使其不要在使用期限內破裂或掉落。製作方法是在舊的盒子上包貼著壓伸成細而薄的黏土後乾燥，平坦的整理角落部位的連接處。為了在著色時好讓顏料能夠均衡細微的吸入，所以利用砂石輕輕細心的刷。附著黏土的盒子表面是用黑色和綠色的壓克力顏料，混合塗飾 2 次左右，壓克力顏料是塗飾一次就不易擦拭及有特有的光澤，產生特別的效果。之後，再裁剪三角形塊狀來黏貼於盒子上。此時

為了減少反複的使用同樣形狀三角形的單調，所以在裁剪以前利用蕾絲花紋來押型，給些不同花紋的變化。此作品的特徵是具有各個三角形塊狀的構造美。所以在組合時其構造要剛好合拼成一完美的組合，此時先在普通紙上練習構圖後，再進入作品中。裁剪黏土時先用尺量好正確的尺寸後，畫在已用蕾絲花紋押製過的黏土板，這樣才能夠減小任何發生差錯的機會。把已裁剪好的三角形塊狀黏貼於盒子時也要仔細的注意三角形與三角形之間的一定距離，還要細心牢固的貼上，使其不易掉落

或破裂。

著色 ●●● 在製作底部的過程中混合黑色與綠色的壓克力顏料塗刷 2 次。三角形塊狀的顏色是以韓國性的色彩表現明亮，柔和的淺青色水彩畫顏料稀釋成細淡的濃度來塗飾。一定要注意，不要讓顏色沾染到其他的三角形，這樣才不會有髒亂的感覺。以橘黃色、紫色、綠色、天藍色、深黃色等顏色一塊一塊的交錯著細心的塗飾完成。

1 盒子上黏貼黏土把壓伸成 0.2 cm 厚度的黏土裁成 34 cm × 27 cm（1 張），34 cm × 12 cm（2 張），27 cm × 12 cm（2 張）的樣式。把裁剪後的黏土一張一張的用黏土用接著劑牢固的附貼於盒子的前後左右上等各面。

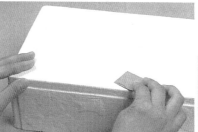

2 用砂布磨擦等附貼於盒子上的黏土完全乾燥後，利用砂布磨擦整條。尤其各個四角黏土與黏土的連接處要磨擦成平滑很順的樣子。

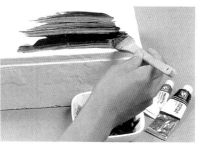

3 塗刷基層顏色混合黑色和綠色的壓克力顏料後，用寬的畫筆塗刷盒子表面，大概要塗漆 2 次才會均勻的吸入。

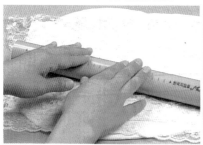

4 用蕾絲花布押型把準備要裁剪成三角形的黏土壓伸成厚 0.1 cm 的黏土板，在它上面放一片蕾絲花布後用擀麵棒輕輕壓過，押出蕾絲花紋來。

5 裁剪成三角形狀把押出蕾絲花紋的黏土，用尺正確的裁剪出大大小小的三角形。

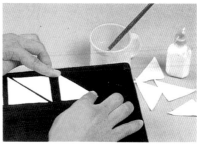

6 附貼三角形先要構想好整體的圖案後附著三角形塊狀，每個三角形都要以一定的間隔用黏土用接著劑附貼，接著劑要均勻的塗抹才不容易掉下來，會緊緊的附貼住。

多用途碗盤

參考木板來製作的大大小小的組合

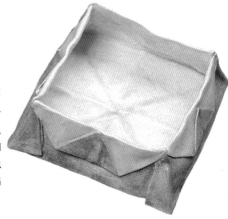

* 紙黏土（500ｇ）１個，擀麵棒，黏土刀，衛生紙
* 完成大小：15 cm×15 cm×6 cm

重點●●●在紙黏土中享受褶紙的奧妙，利用簡單的材料和道具就可以簡易的製作出完全不同味道的碗盤。製作過程完全與褶色紙一樣，在褶的過程中產生的線條之質感和自然的表現摺痕狀態是其特點。

要標示線條時用手輕輕的壓下，充分的表現摺痕的感覺，兩邊及四角部分作摺時較容易鬆怯，所以作摺作出模樣時要用力緊緊

的黏住。要乾燥時中間放些衛生紙，使其能夠維持原來的樣子，而不會倒塌。

著色●●●為了突顯作摺的過程中所產生的線條的質感，所以塗飾時把顏料稀釋於水中後以不同濃淡來塗飾。裡面是用橘紅色，外面是用淺綠色和橄欖綠色來混合著柔和的塗漆，等顏料完全乾燥後，用棕色，黃色，綠色，藍色，紫色的色筆細細密集的畫出如籃簍一樣的線條。

1 在黏土板上面標示出十字模樣把黏土壓伸成厚度約0.3 cm的板子，再裁剪成長 30 cm×寬 30 cm的正方形黏土板，為了作出十字形的標示，把黏土以橫的方向對摺成一半，再以縱的方向對摺成一半，再輕輕的壓下後再打開作出摺痕。

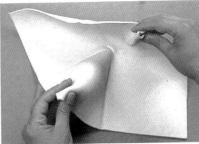

2 摺兩角把已標示出十字形線條的紙黏土板放開後，把對角線的兩個角用兩隻手各捉住一角後，往內對摺成一半。摺成四方形以同上的方法對摺到十字形標示的部位，把兩個對摺的角並肩排列後，沒有對摺的角放在上面後作出四方形。

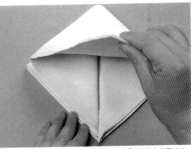

3 把兩個角頂摺成三角形把摺成四方形的轉成向反的方向後將開裂的部分放在上方後，把兩角頂約3 cm摺疊成三角，再反轉過來，再以同樣的方法摺疊出同樣的三角形。

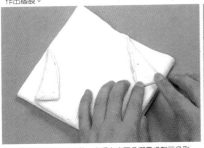

4 上方四方摺疊2次第一次把上方四角摺疊成離三角形一半遠的距離，再次摺疊到三角形的線上，再反轉過來，以同樣的方法摺疊兩次。

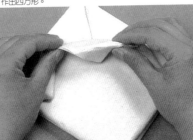

5 把兩邊作摺的一面對摺把兩邊和四角作摺的兩面相對作摺。

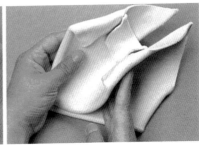

6 上方四角摺疊2次

7 把上方四角往外摺疊2次，反轉過來後再以相同的方法，後邊也摺疊2次。

8 打開上方用手輕輕的打開摺疊的黏土，小心注意著不要作摺的部分分開或破裂，打開成四方形木板的模樣。

9 整理形狀用手輕輕的壓下底部的四邊，以便作出角形，摺疊的部分也再次整理出如圖樣的形狀。

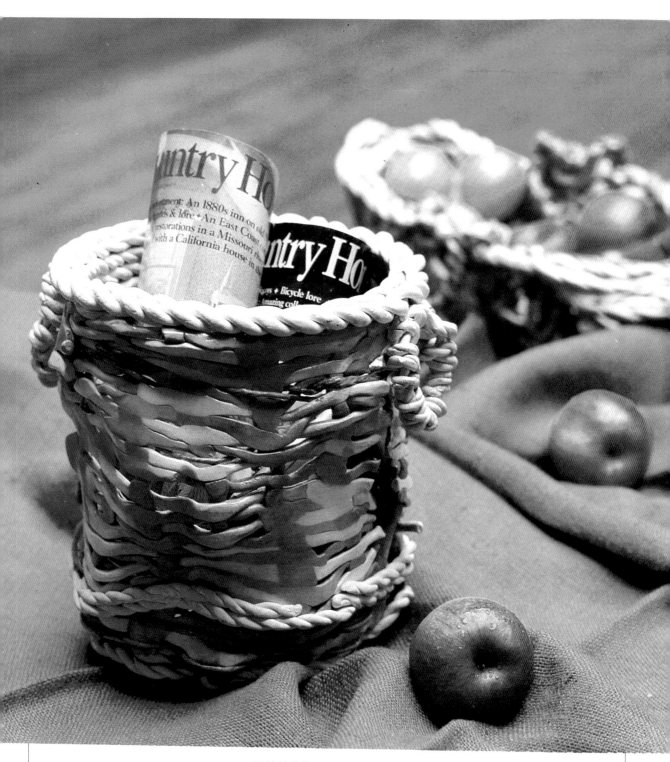

多用途的圓桶形籃簍

以撚纏與捲繞的功力編織出圓桶形的多用途籃簍。以不均勻的力量來把編織物用擀麵棒壓伸，製作紙黏土的表情。
用咖啡來作出棕色的顏色，再與單純的白色來配合，這種塗飾方式可以將配色達到最理想的境界。

圓桶型籃簍

連想籃簍之質感與編織法

＊紙黏土（500ｇ）4個，咖啡100ｇ，垃圾桶（直徑22 cm，高約25 cm），舊報紙3張，保鮮膜，砂布，剪刀，擀麵棒，黏土刀，黏土匙，黏土用接著劑，寬大的布

＊完成大小：直徑22 cm，高25 cm。

重點 ●●● 可以當成雜誌架子或報紙架子，也可以裝些水果的多用途圓桶形籃簍。把紙黏土揉搓成長而細的繩子後再以不規則的編織方法或型態來製作時，可以表現出籐製籃簍或竹製籃簍無法表現的美與感覺，這是只有紙黏土的籃簍才能夠表現。尤其這類籃簍在製作的過程中可以改變編織法及型態。這就是其特徵。首先把黏土揉搓成細而長的繩子時，其粗度不要作成規律的，而揉搓成不同粗細的黏土繩子，把編織成寬鬆的網狀黏土用擀麵棒有些部分是用力壓成扁扁的，而有些部分是維持其立體感而輕輕的壓一下下。把這樣壓伸製作出的黏土附蓋在圓桶形的垃圾桶上，作出模型來。垃圾桶的三個部位上用報紙綑成一團後放在上面，再用保鮮膜附蓋住整個垃圾桶及報紙團。在其上再附蓋編織好的不規則黏土後，部分部分地作出波浪凸出紋。旁邊突出多餘的黏土繩子用剪刀整理並剪除，編織本體的部分也用剪刀剪掉，並乾燥。乾燥時要把垃圾桶模型放正置。這樣黏土會因過重而往下倒塌，這時用寬大的布把週邊綁緊後放正乾燥，這樣就不會

倒塌，也可以作出完整的型狀。等完全乾燥後利用砂布磨擦整理出柔滑的表面，作出底部黏貼後，把白色黏土捲繞後取緣作成裝飾，邊緣的連接處是剪成斜線後連接。

著色 ●●● 不需要另外再著色，揉搓黏土時直接加入咖啡搓揉黏土著色成棕色黏土，再與白色黏土混合編織，能夠表現出白色與淺棕色的單純色感組合。此方法是因為直接加入咖啡於黏土裡搓揉，所以作品完成後也有咖啡的香味，很特別，最後用無光澤亮光液塗漆3次後完工。

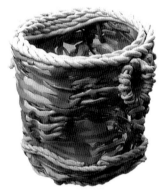

1 黏土裡加入咖啡揉搓在1½個黏土裡加入100ｇ的咖啡後用手搓揉到黏土染成棕色為止。

2 包裹保鮮膜在垃圾桶表面附著3個報紙團後用保鮮膜包裹，以便本體乾燥後容易分開拿下來。

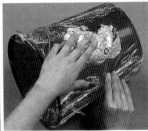

3 搓伸出黏土繩子把白色黏土和加入咖啡後染成棕色的黏土用雙手捲動搓伸出粗細不一，多變化的黏土繩子。

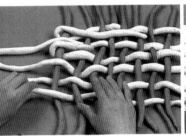

4 編織黏土繩子把白色和加入咖啡後染成棕色的黏土繩子以以前的，橫的方向編織成垃圾桶週圍長度長大的寬鬆的網狀黏土。

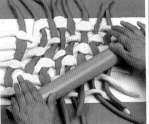

5 用擀麵棒壓伸把編織成寬鬆的網狀黏土用擀麵棒有些部分是用力壓成扁扁的，而某些部分是維持立體感只要輕輕的壓一下下，在黏土繩子上給些粗細上的變化。

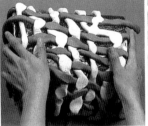

6 附蓋於垃圾桶模型上在附著報紙與包裹保鮮膜的垃圾桶附蓋著編織成寬鬆的網狀黏土，並作出模樣。

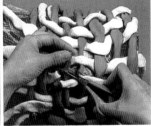

7 用剪刀整理成形突出於外邊及多餘部分的黏土是用剪刀整理成形狀，並且把部分的黏土剪除，給些不同的變化。

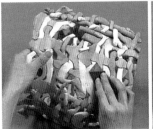

8 用砂布磨擦附蓋於垃圾桶表面的網狀黏土完全乾燥後，從模型垃圾桶上取下來，並用砂布磨擦成平滑的表面。

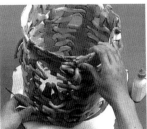

9 製作底部把黏土伸出厚度約0.5cm的黏土板後，再裁剪成籃簍底部的大小，用黏土用接著劑壓牢的黏貼住。

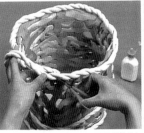

10 製作邊緣把兩條黏土繩子擰繞安裝於上邊取緣，再製作2條擰裝於底部。

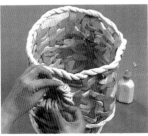

11 附貼手柄用黏土繩子製作出直徑約8cm的圓圈，再以細的黏土繩子圓捲製作手柄利用黏土用接著劑貼貼於兩邊。

少年，少女肖像

赤土陶器型式的單純美

＊棕色紙黏土（500ｇ）1個，橢圓形洋酒瓶（寬約15cm，高約20cm），擀麵棒，黏土刀，黏土匙，黏土細工棒，剪刀，紙（10cm×10cm）
＊完成大小：17cm×37cm。

重點 ●●●利用棕色紙黏土來製作出少年，少女的青春，活潑感覺的肖像組合。因棕色黏土比一般白色黏土的拉力較弱，所以製作時必須小心仔細的作。雖然製作過程會較麻煩，但一旦完成後所看到，感覺到的色感及質感上就能發揮獨特的意味，如同灼燒泥土製作的陶磁一樣，能夠發揮出赤土陶器的特有氣氛。身體是利用橢圓形洋酒瓶作出上半身的型態，只有脖子的周圍是黏些黏土，再以穿衣服的方式套上衣服，少年與少女的樣子是各以垂直與水平的帽子型態來表現。在橢圓形洋酒瓶上黏貼棕色紙黏土時，在瓶子的表面塗些水份後再用力壓貼黏土時不會掉落下來及能夠光滑的處理。此作品的重點是在於少年，少女的充滿青純美的臉的表情上，因此最好不要用押型來作臉型，而是直接用手來撚搓利用黏土細工棒來細微的作出眼睛，鼻子，口的表情。還有，細長又

有曲線美的脖子的處理是重要的部分。不會失敗，又容易製作的要領是把黏土脖子的部分用剪刀直直的剪成一條，把兩邊拉開後，插入在洋酒瓶子上，再用手揉一揉光滑的與身體連接起來。最後再製作帽子戴上去就可以完成整個作品了。帽子是首先把棕色黏土壓伸成薄薄的，再裁剪出底長20cm，高30cm的等邊三角形，把10cm×10cm的紙，捲成圓錐體後，把裁剪好的棕色等邊三角形放在紙上作出帽子的樣子來。之後，在完全乾燥以前安裝在頭上整理出帽子的型態。此時原本在帽子裡面的紙先不要取下來，等黏土完全乾燥後，拿下帽子，再把紙捲取出來。這樣才不會在乾燥的過程中變形或倒塌。

著色 ●●●完全不塗飾顏料或亮光液，以原有的棕色紙黏土表現原有的色彩。所以完成後容易產生裂痕或表面會非常粗糙而難看，因此在使用棕色紙黏土以前要充分的搓揉，使其裡面的空氣完全散出，增加黏土的密度時，就會增強黏土的彈力與拉力。這樣乾燥後就不易裂開或粗糙。

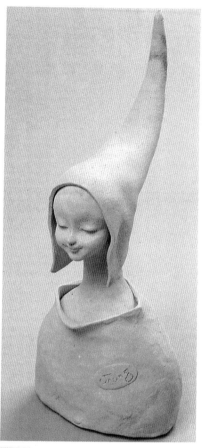

1 包裹黏土把壓伸成0.3cm厚度的棕色紙黏土，一面沾濕洋酒瓶的表面，一面用力壓貼黏土附著上去，製作上半身。

2 製作臉型把棕色黏土揉搓成雞蛋型態的小布巧妙的臉型來，再裝上鼻子，利用黏土細工棒的側面，轉動著整理出臉的模樣

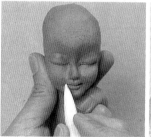

3 作出表情額頭與臉頰是作得稍稍突出，作出眼睛與鼻子的表情，整理出嘴唇的線條，嘴唇的兩邊是用黏土細工棒輕輕的壓下作出微笑的表情。

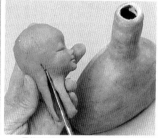

4 用剪刀把脖子部分剪出直條完成臉部之後，用手搓壓出圓型的後腦及脖子的部分，再用剪刀在脖子的一邊直直的剪成一條。

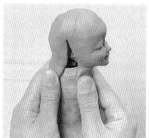

5 臉部連接於上半身上在洋酒瓶的上半身上，插入剪好的脖子，再用手揉一揉，光滑的把臉部與身體連接起來，不要有任何連接的痕跡。

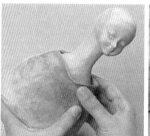

6 穿衣服把一點黏土壓伸成寬長的帶子狀，從脖子以下開始很自然的包裹後壓住於身體上，作出穿衣服的樣子。

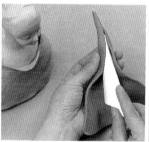

7 製作帽子把黏土壓伸成厚約0.3cm，底長20cm，高30cm的等邊三角形，裡面用圓錐體狀的紙捲作成帽子的樣子。

8 戴上帽子在完全乾燥以前把帽子安裝在頭上，並整理出帽子的型態及表情，等黏土完全乾燥後，從帽子裡面把紙捲取下來。再把帽子戴回去。

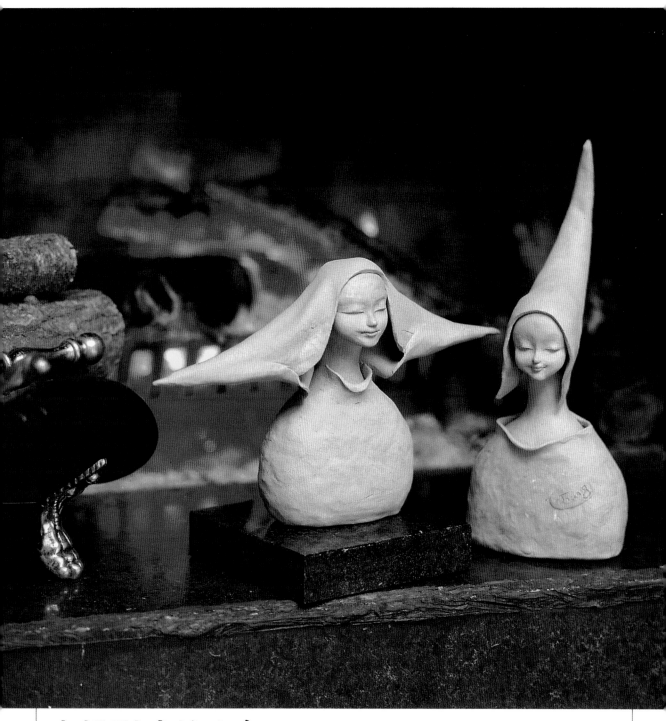

素描型式的少年，少女肖像

在紙黏土上用素描的表現自然顏色的「棕色」與省略的「單純美」的組合，能夠發揮少年、少女的隱藏的表情與美妙的組合。肖像中可以得到的表情感與垂直，水平的帽子所組合表現的藝術美。這很大膽的表現了紙黏土的藝術性價值。

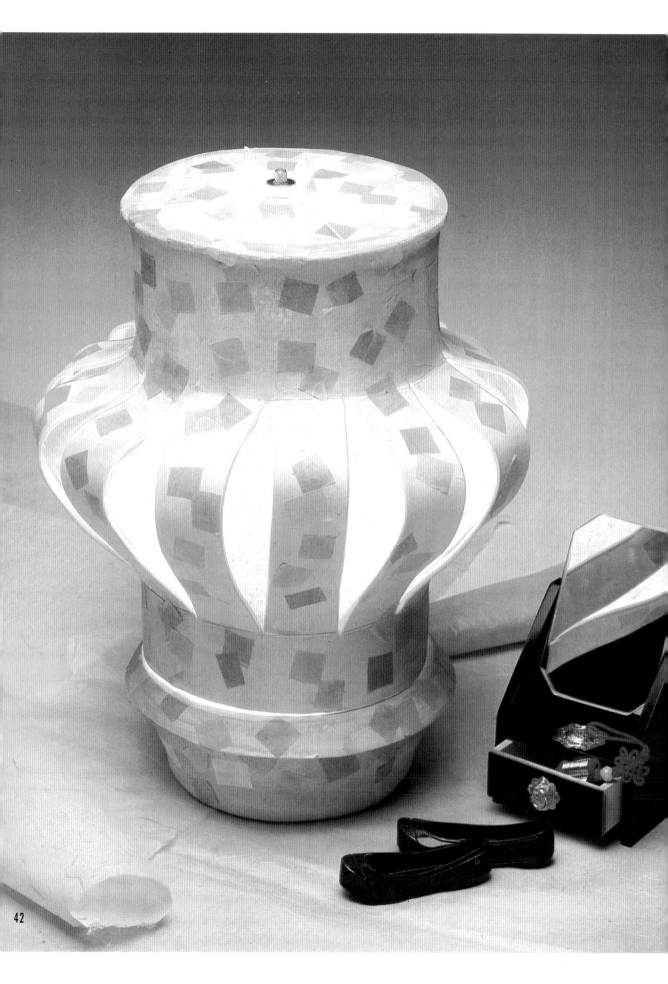

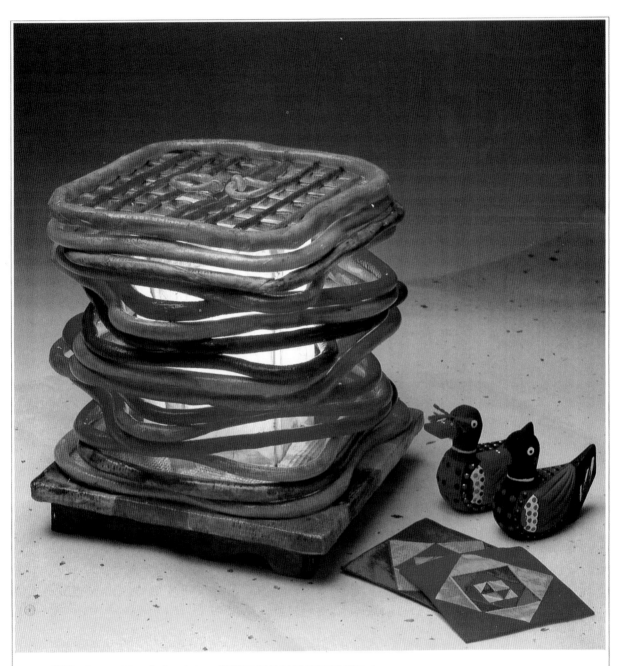

發揮曲線美 之飾燈

將摺色紙的技法應用於紙黏土，發揮柔柔的曲線美，具韓國風味之飾燈。回到小時候將摺好的色紙一簇簇吊到頂棚上的幼年時代。

四角環組的飾燈，似透過故鄉老家的小窗子斜射穿進來的陽光般溫暖的韓國古有風姿。

飾燈

* 紙黏土（500ｇ）7個，STAND架（高30 cm），圓筒狀玻璃瓶（寬21 cm，高35 cm），圓底塑膠碗（寬20 cm，高10 cm），報紙20張，韓國土產紙（粉紅、黃、淡綠色、藍色、天藍色）、膠帶、橄棒、尺黏土刀、黏土鉗子、黏土用強力膠
* 完成大小：寬40 cm，高60 cm

重點 ●●● 具柔柔的感覺且旁邊的曲線爲特徵的王冠狀飾燈。內部貼上粉蠟筆系統的韓國土產紙而由其縫裡穿出來的燈光會讓人感覺非常柔和。此作品重點爲以最自然的感覺表現出曲線。首先要準備比想做的飾燈

大小。小1 cm左右的圓筒狀玻璃瓶，然後在該瓶上套上0.5 cm厚的報紙，將比玻璃瓶高10 cm已剪裁好的紙黏土套在瓶上此時要注意不能讓它下垂，並讓它變成微乾之狀態。因爲此時黏土比玻璃瓶的長度長，故在瓶上套上報紙時，爲了能讓報紙支撐黏土，將報紙的長剪成比玻璃瓶長10 cm。

用刀子以直的方向割線條，並從玻璃瓶中取出，再取下報紙，然後再套在玻璃瓶上，此時因黏土與玻璃瓶之間有報紙的空間，故黏土會往下下垂，並用刀子割的部份會產生弧度。此時依玻璃瓶的高度用膠帶來固定紙黏

土至完全乾爲止，以免繼續下垂。

著色 ●●● 將天藍色水彩畫水彩調成淡天藍色，並以柔和的感覺塗在整個飾燈上。等水彩已乾時再將黃，粉紅，藍，淡綠色，天藍色的韓國土顏紙剪裁成四面型2 cm大小的正四角形，然後貼在各處，塗3次無光澤透明漆後即可完成。

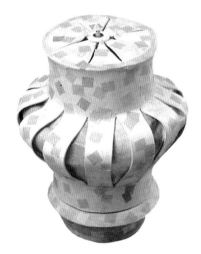

1 於圓筒狀玻璃瓶上套報紙之方法疊20張左右的報紙，讓其高度成爲0.5 cm，並套在寬21 cm高35 cm的圓筒狀玻璃瓶上，此時報紙的高度要比玻璃瓶高10 cm左右。

2 套黏土的方法將黏土橄成0.5 cm的厚度並裁成寬70 cm高45 cm之大小，並套在套上報紙的玻璃瓶上，雖黏土比玻璃瓶長，但因報紙在支撐，故不易下垂。

3 用刀子割之方法將黏土套在圓形玻璃瓶後經過5～6小時即會變成微乾之狀態，此時上方與下方各留5 cm，再依5 cm之間隔用刀子劃割。

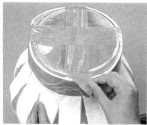

4 做旁邊的弧度之方法取下已用刀子劃割之黏土，取出報紙後再套入玻璃瓶上，此時會產生弧度，則用膠帶來維持此形態。

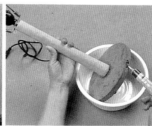

5 飾燈之架在塑膠碗上鑽個小洞，並將電線由此穿過後用強力膠貼住飾燈之架然後在此部份貼上薄的黏土。

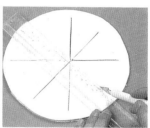

6 上蓋劃割之方法將黏土橄成0.5 cm之厚度後裁成寬22 cm之大小，並在四方2 cm內側用刀子割十字。

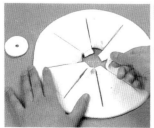

7 修飾上蓋將上面中間以空1格的方式稍微往上彎，並做寬4 cm的圓，然後在中間挖一個洞。

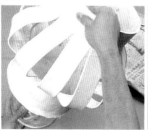

8 修飾側面等有弧度的邊邊完全乾時，取下膠帶並取出玻璃瓶。

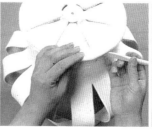

9 貼上蓋之方法將取出玻璃瓶的邊邊放直，再將⑦的大與小的上蓋貼在上方。

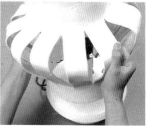

10 組合將⑨套在已做好的⑤飾燈之架上，並用黏土接下方，再用螺絲鎖住即可。

環狀飾燈

* 紙黏土（500 g）8 個，飾燈用木墊（20 cm× 20 cm ×4 cm左右），飾燈零件，細鐵絲 2 m，粗鐵絲 25 m，粉紅色韓國土產紙，蕾絲布，橄欖棒，梳齒狀道具，黏土刀，黏土杓子，漿糊。
* 完成大小：20 cm× 20 cm×25 cm

重點 ●●● 燈光穿過粉紅色的韓國土產紙散出的柔柔之光彩，是一種氣氛派飾燈。不固定側面，並自然的將環疊高且能讓環動擺為特徵。在門窗格子樣上蓋貼上韓國土產紙可更加韓國風味之氣氛。為本體主體的四角環要一個一個另別製成，並塗上顏色再塗上透明漆節全部乾後再來組合才不會互相黏住。

著色 ●●● 於四角環塗上黃，紅，粉紅，淡綠色，紫色，橘紅色的濃色水彩，並在門窗格子樣的上蓋與飾燈墊上塗上粉紅與淡黃色，等水彩全部乾後再塗上透明漆即可完成。

♠ 芳香劑鐘

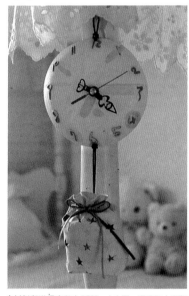

◆**材料與道具** 身黏土（500 g）1 個，褐色黏土少許，寬 20 cm的圓盆，芳香劑，鐘零件，西洋結線，細的彩帶（棕色，米色各 30 cm），印星形模樣的道具，橄欖棒，黏土刀，黏土杓子，黏土錐子

◆**作法** ❶將黏土橄成 0.5 cm之厚並裁成 20 cm之圓形，再用錐子在上面與下面鑽小洞後放入盆內烘乾。❷將橄成 0.5 cm厚的黏土裁成寬 18 cm長 13 cm的大小，並用星形道具印在各處，再放入芳香劑做成荷包模樣。❸等❶與❷完全乾後用西洋結線做勾環並用棕與米色的彩帶綁在荷包上。❹用褐色黏土做鐘的數字並按裝已完成的數字與鐘的零件即可完成。

■做法

1 木墊上套黏土之方法於厚度橄成 0.2 cm的黏土上，放上蕾絲布再用橄欖棒橄，使蕾絲的花紋紋在黏土上，並裁成 30 cm× 30 cm的大小，套在飾燈木墊上，此時要在插支架之部份剪一個小圓形。

2 在黏土線條上加梳齒狀紋之方法將黏土橄成寬 1.5 cm，長 80 cm左右的長條形狀，並用梳齒狀道具上紋用同樣方法做好 20 條黏土線條。

3 做四角環之方法將紋上梳齒狀的黏土綿條接上尾端做成每一面長度為 20 cm的正四角形，在烘乾時為了必免變形要翻一兩次面。

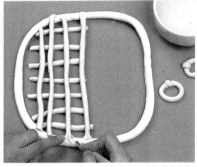

4 門窗格子上蓋之做法在 1 個四角環的半面，用橄成 0.5 cm厚度的黏土線條做成橫 7 條豎 4 條的格子後，再做成 4 cm的門扣並貼於其上，另一邊也用同樣之方法來處理。

■組合

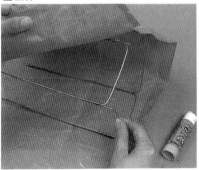

1 於鐵絲框上套韓國土產紙之方法用粗的鐵絲來做 5 個寬 9 cm長 18 cm的 C 字形狀並用細的鐵絲來繞接成 5 角柱子，並再套上韓國土產紙。

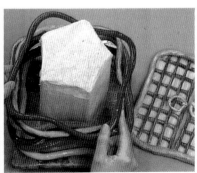

2 疊四角環之方法將貼好韓國土產紙的鐵絲框套在飾燈架上，並將已塗好顏色的四角環疊在其上，將門窗格子模樣的環放在最上面即可完成。

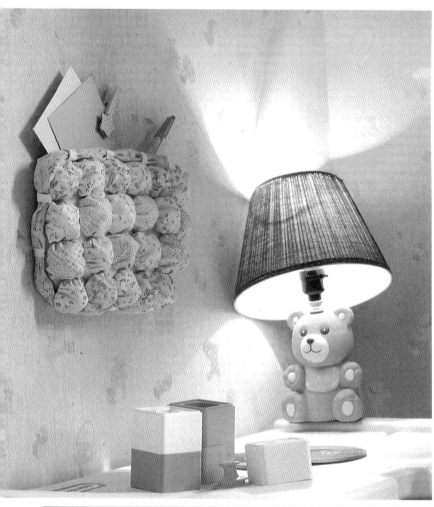

凹凸壁架子

獨特感覺的組合式表現

＊紙黏土（500ｇ）3 個，鷄蛋盒，布或手帕，揑麵棒，剪刀、黏土刀，黏土匙，黏土用接着劑
＊完成大小：30 cm×17 cm

重點 ●●●有家庭氣氛的少女用壁架子。花紋與模樣較可愛與漂亮。在半月形的木板上附貼凸出的形狀後，發揮立體感與柔軟的氣氛，這就是這作品的特色。邊緣也是處理成凸出立體感，強調布的柔軟感覺的壁掛用信架子。

著色 ●●●底部是用原來的黏土顏色，用最細的畫筆仔細的畫上小花，把 2～3 種花樣每隔一格重複的畫，看起來如同真的用花布來裝飾的一樣。邊緣是先用淺黃色塗漆底層，再用細筆畫出花紋，綑綁的部位是用原來的顏色

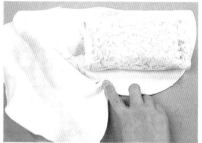

1 用黏土壓伸出較厚的半圓形底板，30 cm×17 cm，上面的黏土板是裁製成 50 cm×25 cm較薄的半圓形黏土板。在底板上放些較厚一點的布塊後，在其上附蓋較薄的半圓形黏土板，中間就會有些空間。

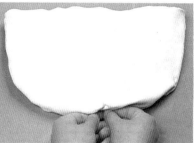

2 下面作摺附蓋上面的黏土板是使整體都要產生波折紋，特別是下面要多作摺。在裏面的布塊是等黏土乾燥後取下來。

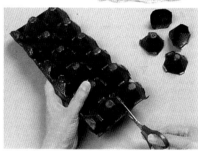

3 剪鷄蛋盒把不用的鷄蛋盒洗清潔後，用剪刀一塊一塊的剪下來準備好。

4 在蛋盒附貼黏土把黏土壓伸成扁扁的後附貼於鷄蛋盒上，黏土要剪大一點使附蓋時多作摺。

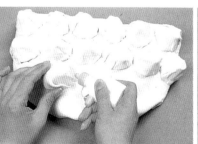

5 黏土盒黏貼在本體上等本體完全乾燥後利用黏土用接着劑把附蓋黏土的鷄蛋盒堅牢的黏貼上去。

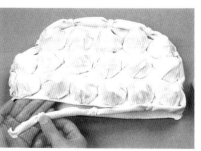

6 裝飾邊緣把黏土壓伸成長長的帶子狀後中間用小塊黏土綑好，再附貼與本體的邊緣。

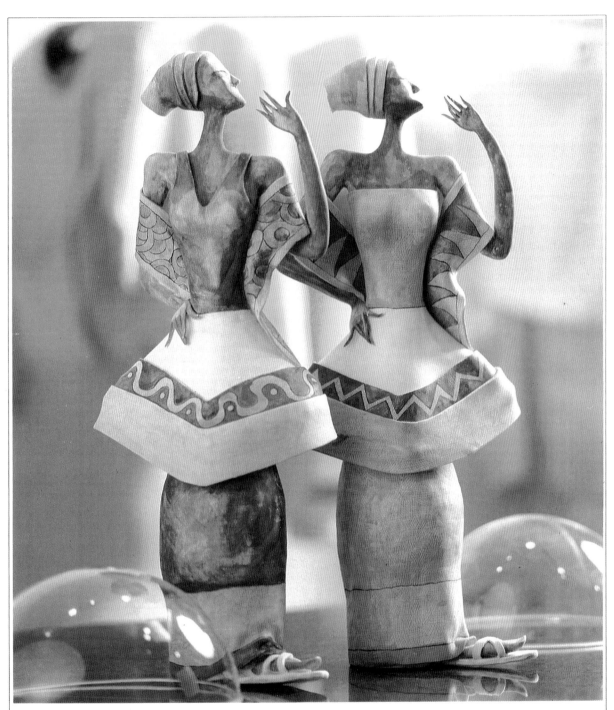

鉛筆素描時髦洋娃娃

紙黏土洋娃娃之創新,從單純化之視線中表現出風情萬種。在最後完成步驟使用鉛筆描述出獨特之質感與價值感。

時髦洋娃娃 I

* 紙黏土（500ｇ）4 個、空啤酒瓶（大）、竹筷（5個）、粗鐵絲、細鐵絲、鎚子、鉗子、螺絲起子、擀麵棒、剪刀、黏土刀、黏土杓子、黏土用細工棒、4B鉛筆。
* 成品尺寸：高 50 公分。

製作重點

●●●具異國風味之時髦洋娃娃組合，突破典型的紙黏土洋娃娃之風貌，創造紙黏土作品之新風貌，從臉部表情、服裝、著色中表現出新穎的潮流。製作方法有使用空瓶及鐵絲架成骨架等兩種方法。而使用瓶子製作可藉由瓶子本身的線條展現出曲線美，亦因瓶子的重易於穩定重心，對初學者極為有利。

著色

●●●活用服裝表演的感覺，嚐試色澤及圖紋之設計。服裝之花紋為主要的形象，將重點部分使用曲線及交叉形直線做圖紋，加強其對比造形。在色彩方面使用冷溫對比之顏色，凸顯立體效果。最後使用 4B 鉛筆畫上細細的圓紋，加強作品的獨特風格。

■ 塗上色彩

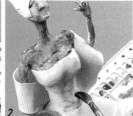
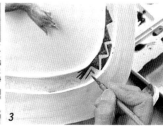
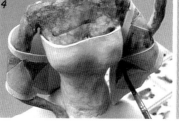
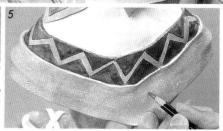

❶肌膚之著色：以深棕色混合橙色、黑色並加入多量的水將黏土塗成具透明感，尤其在塗漆臉之正面及胸部時，應加入更多量的水稀釋，表現出透明及明亮感。❷襯衫及裙子之著色：以橘紅色少量混合棕色及黃色並加入多量的水稀釋，將作品塗成具透明感，尤其在裙擺 0.5 公分之處往上 5 公分之間只淡淡塗上黃色，再在其上下以黑色畫出線條。❸裙擺之著色：此部分全體以白色水彩上色之後，再

以重疊方式貼上裙擺，下段以深黃色、上段則使用鉛筆畫上雙條交叉式圖紋，又以藍色混合黑色漆於三角形圖形中，加強其創形。❹帽子之著色：帽子使用橘色與黃色表現出淡雅感，披肩兩側用黃色上色，中間圖紋部分則使用橘色及深棕色上色。❺使用鉛筆完成作品：使用 4B 鉛筆將帽子、襯衫、披肩、裙子、裙擺等畫上圖紋，其圖案為縱橫交叉的紋路。

■ 製作方法 ●●

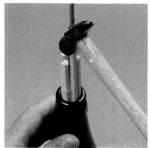

1 在瓶口裝入竹筷及鐵絲在瓶口塞滿竹筷使竹筷無法動搖，在其中央塞進一根鐵條，使其高出一段。

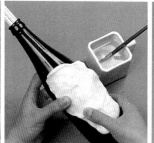

2 在瓶子外圍貼黏土在瓶子外圍塗上一層水，再將黏土一點點的貼上、腰部要凹進、胸部及臀部要凸出，表現出曲線美。

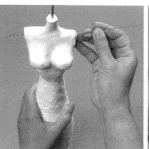

3 使用鐵絲裝上手臂身體部分修飾好之後，使用細細的鐵絲，插入兩臂中，做為手臂之先軀，手臂則在最後依整體的感覺而製作。

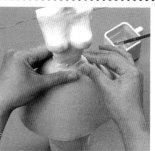

4 穿上裙子將黏土擀成 26.5 公分 × 15 公分大小之黏土片 2 張，圍於腰上。

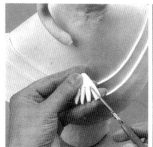

9 手指之黏製使用少量黏土製成手的形狀，以黏刀修剪成四個指頭，大拇指則最後黏上。

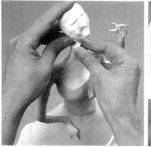

10 臉部之插製將黏土搓成橢圓形狀，把面頰修飾成具立體感，使面部表情自然化。

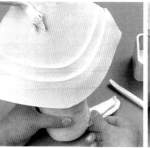

11 鞋、腳之黏製將黏土擀成 6 公分 × 2 公分大小，形成腳面再擀出 8 公分 × 3 公分大小之鞋，黏至腳底。

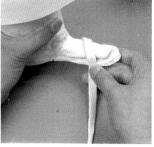

12 鞋帶之製作將黏土搓成絲條狀，再押扁成鞋帶以 X 字型黏至鞋中。

◆ 時髦洋娃娃 I 之裁製尺寸

單位：cm

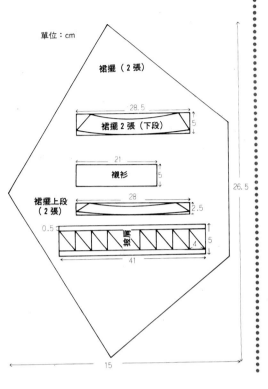

裙擺（2張）

裙擺2張（下段） 28.5 5

襯衫 21 5

裙擺上段（2張） 28 2.5

0.5 披肩 5 4

41

15

26.5

◆ 時髦洋娃娃 II 之裁製尺寸：

單位：cm

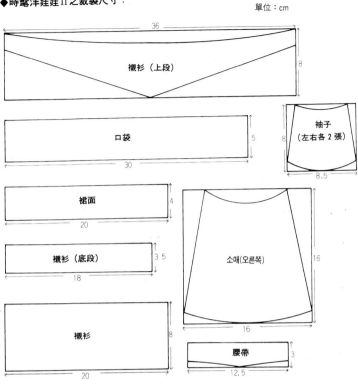

襯衫（上段） 36 8

口袋 30 5

裙面 20 4

襯衫（底段） 18 3.5

襯衫 20 8

袖子（左右各2張） 8 8.5

소매(오른쪽) 16 16

腰帶 12.5 3

5 使用吹風機吹乾因為裙子部分沈重，易造成下垂，因此使用吹風機吹乾裙子之下段。

6 裙擺之製作上段以28公分×2.5公分，下段則以28.5公分×5公分裁製成裙擺，以雙層重疊方式黏貼於裙子下段。

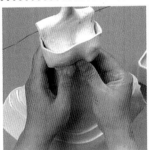

7 襯衫之黏作將黏土裁製為21公分×5公分之直角形，黏於胸部用手將下方捏緊，使與腰部自然連接。

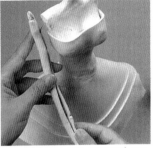

8 製作手臂將黏土搓製成細而圓狀，使用刀片在中間剖開把鐵絲放入其中（要留下一小段裝手）成形手臂。

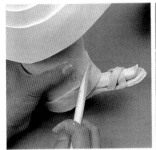

13 裙底段之黏製以擀薄之黏土片黏在瓶子下方，使用黏土用杓子修飾並表現出裙子的下段。

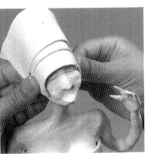

14 帽子之製作大約以5公分大小裁製3張黏土片，一層一層的圍至頭上，表現帽子的立體感。

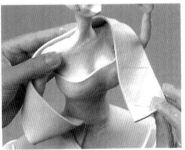

15 披肩之圖製將黏土裁製為41公分×5公分之直角形，在上面畫上雙行交叉圖紋，自然的黏在臂、背之間。

時髦洋娃娃II

使用鉛筆素描表現出風格

* 紙黏土（500ｇ）4個、骨架盤、上體骨架（大）、鐵絲、鉗子、鎚子、剪刀、黏土用刀、黏土用杓子、黏土用細工棒、4Ｂ鉛筆
* 成品大小：高55公分。

製作重點 大膽的創造風格表現出時髦的美感爲本作品之特色，類似雕刻的臉部表情及單純化之髮型極爲獨特，雖沒有具體描述出眼、鼻、嘴部位，但依面部角度亦可表現出風情萬種。只使用了鐵絲構成了骨架，所以要注意洋娃娃的平衡度（裁斷圖參考P57）。

著色 作品之著色重點爲由淡逐深的方式上色。首先在全體漆上一兩種顏色，使作品單純化之後，再將臉部之輪廓及有重疊之部分使用色彩強調其活潑感。在水彩乾之後，使用4Ｂ鉛筆畫上縱橫交叉的圖紋，表現出作品獨特之質感及色感。

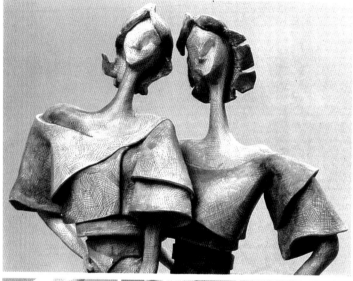

1 在底盤上腳之固定在底盤中釘上兩個洋娃娃的腳。

2 上體骨架之連接頭部與臀部已連接好之上體骨架，連結於腿上。

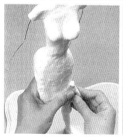

3 骨架上黏土之黏貼從腿部開始黏貼黏土至全身，並在胸部與臀部多黏貼黏土，使身材的曲線玲瓏有緻。

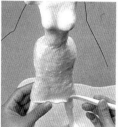

4 裙子底段之表現將黏土裁製爲20公分×4公分的裙面底段並黏貼至洋娃娃體上，使用黏土用杓子修飾邊幅，使表現自然。

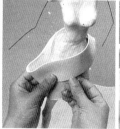

5 口袋之表現將黏土裁製爲30公分×5公分大小的直角形並黏貼在腰部，表現口袋的線條。

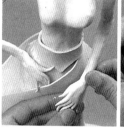

6 手臂及手之製造在鐵絲上連接上已捏成圓條形之黏土紗修飾後做爲手臂，手則另外製作黏貼於手臂末段。

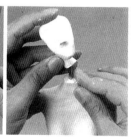

7 臉部之裝置將黏土搓成橢圓形之臉蛋，在眼睛與嘴部位揉捏出樣子，而鼻子部位揉捏成稍凸，使面部整體之表情自然化，最後把頭部裝置於頸部。

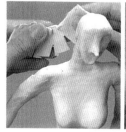

8 頭髮之黏貼把黏土搓成5公分×5公分，並使用剪刀部分剪出髮型，黏貼於頭上。

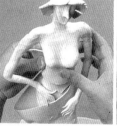

9 襯衫末段之表現將黏土裁成18公分×3.5公分之直角形，黏貼於上身，表現出襯衫之末段。

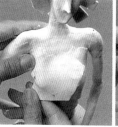

10 襯衫之黏製將黏土裁製爲20公分×8公分圍黏於胸部。

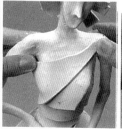

11 襯衫上部分之黏製將黏土裁製爲36公分×8公分，黏貼於襯衫上方。

12 袖子之黏製右邊裁製爲16公分×16公分黏貼，左邊則裁爲8.5公分×8公分兩張，以上下重疊的方式黏貼。

P.51

花瓶組合

使用水彩製成之彩色黏土

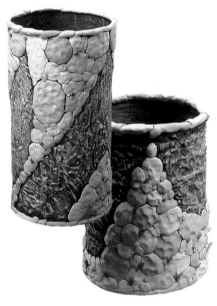

1 黏土泥塗於鐵桶將黏土泥塗於已準備好之鐵桶表面，在塗黏時，盡量表現出作品之粗黏感。

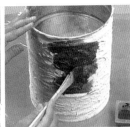

2 底色之塗漆在黏土泥乾燥之後，塗漆棕色的壓克力染料於鐵桶外部。

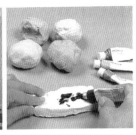

3 彩色黏土之製作將黏土分為4等分，各混入深黃色、淺綠色、深棕色及水藍色壓克力染料、揑揑均勻成為彩色黏土。

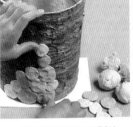

4 彩色黏土之黏貼將四種色彩之彩色黏土揑成大小不一之黏土塊，使用手揑揑出具指印的黏土塊。

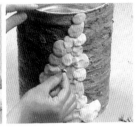

5 縫隙之填塞在各黏上塊之間隙中填塞適度大小的彩色黏土。

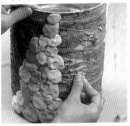

6 剩餘部分之處理使用水藍色黏土補黏在剩餘之底部，可表現出獨特之風格。

* 紙黏土（500 g）2 個、黏土泥 500 g、空鐵桶（或不用的垃圾桶）、壓克力染料（深黃色、淺綠色、深棕色、水藍色）、毛筆、黏土用杓子、黏土用細工棒、黏土專用膠水。

* 成品大小：寬 20 公分、高 40 公分。

製作重點 將黏土揑成大小不一的石子模樣，以色彩之搭配組合表現出獨特的風格。在黏貼黏土時，先將揑成扁扁之彩色黏土塊用手揑

上手印，表現出自然的風格，大塊黏土與小塊黏土亦要混合組成，表現不單調的感覺。在黏土塊之間之空隙間可黏貼適當大小的黏土，使整體組合完美化。鐵桶之上下方使用揑成長條之彩色黏土條，搭配色彩圍黏於上下段，在桶內部塗上一層宣紙可增加清潔感。

著色 使用壓克力染料與黏土直接混合使用

為本作品之重點，彩色黏土可避免上色之麻煩並可自由發揮色彩之組合，對於初學者亦可增加對作品之自信心。塗上棕色壓克力染料爲底色，將各種色彩之黏土黏於桶上。

甕

* 水黏土 1 包半、陶瓷甕、彩色宣紙 2 張（青色、紫色）、染料（黃、紫、草綠色），水 2 杯。

* 成品大小：寬 28 公分，高 26 公分。

製作重點 使用彩色宣紙浸入水黏土中，攪拌均勻，表現出彩色宣紙原有之色彩與質感爲本作品之特點。

著色 不須另行著色，直接用手將染料黏塗於作品上，亦可表現出獨特的風格。使用紫色、藍色宣紙使黏土表現出淡雅而自然的色彩效果。

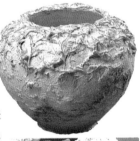

1 宣紙混合水黏土在水黏土中，倒入 2 杯水及撕碎之彩色宣紙攪拌，使宣紙與黏土混合均勻。

2 塗漆水黏土於甕表面在甕表面塗上宣紙與黏土混合均勻之黏土泥，在甕口部分多塗點黏土泥增加作品之粗黏感。

3 使用染料著色在水黏土乾燥之後使用手塗黃、紫、草綠色染料直接塗在作品上，畫出山與月的圖案。

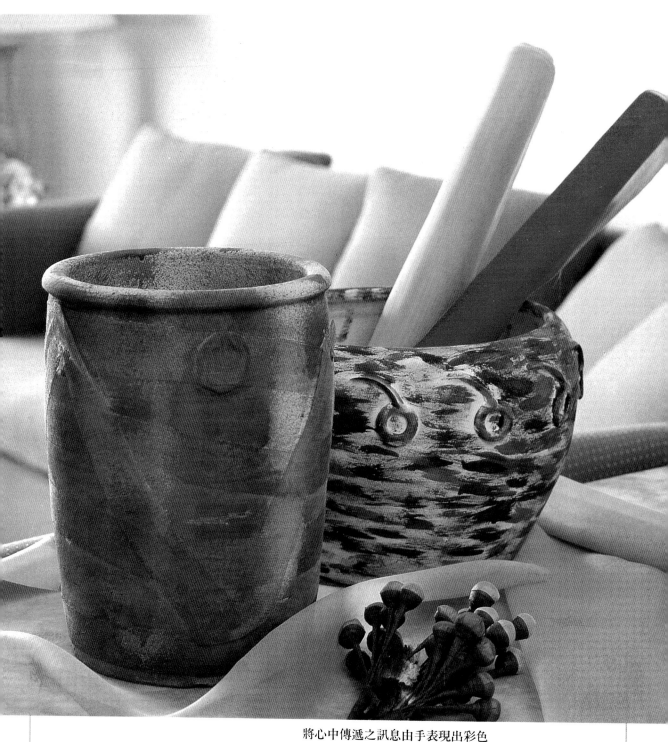

彩色組合之花瓶

將心中傳遞之訊息由手表現出彩色
搭配之神祕,並盡情發揮之作品。
擲撒、塗漆、修飾過程中色彩之各
種變化,享受其微妙現象。
利用噴霧漆及牙刷表現出色彩,並
自由自在發揮。有失敗的可能,應
小心注意。

檯燈

彩色鉛筆與水彩之新組合

＊紙黏土 1500g 半個、陶瓷枱燈（包括燈罩）、黑色、白色彩色鉛筆、細毛筆、水彩（綠色、藍色、棕色、紫色）、白色水彩畫顏料。

＊成品大小：35 公分×30 公分。

製作重點 利用新穎的著色構想，可輕易變化老舊或髒的陶瓷枱燈，此作品很適合放在寢室或淑女的閨房中做為擺飾品。可在枱燈罩及枱燈全部塗上紙黏土，使罩布與陶瓷之質感突顯化而與黏土泥配合應用。當直接使用原有之枱燈罩時，光線透過燈罩可散發出柔柔的光線，增加溫和的氣氛。

著色 將整體之感覺塗成溫柔淡雅之色彩為作品重點，在底稿上塗上黏土泥之後，以白色彩色鉛筆畫出細細的線條，使樹葉之線條自然的表現出來。在塗上黏土泥時，自然而輕盈的使用毛筆，可表現出質感之粗糙感，突顯出本作品之美及韻感。

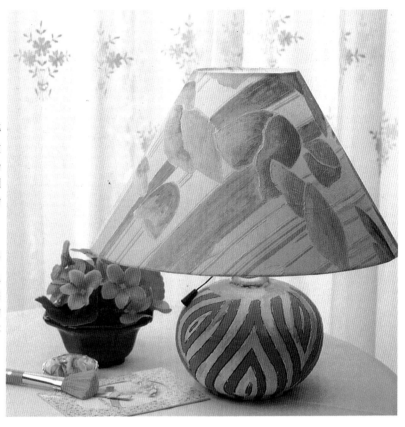

1 畫底稿 將附著於燈罩及檯燈上之灰塵清理乾淨之後，以黑色彩色鉛筆畫出所要之圖案。

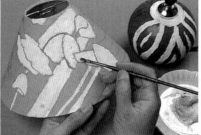

2 塗黏土泥 構圖完成之後，塗上已浸泡一天之紙黏土，等稍乾再塗一次，黏土泥需浸泡一天，因此要於使用前一天浸泡。

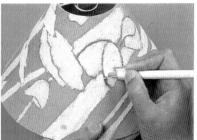

3 使用白色彩色鉛筆做修飾 在黏土泥完全乾燥之後，使用白色彩色鉛筆表現葉子的真實感。

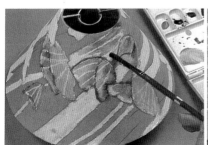

4 著色 使用稀釋過的黃色、藍色、紫色、草綠色、棕色水彩上色於黏土泥部分。

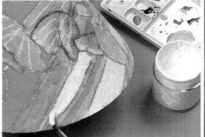

5 剩餘部分之著色 沒有上色之部分可使用白色水彩畫顏料著色。

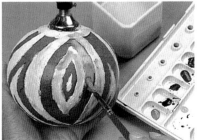

6 燈枱之著色 枱燈枱使用淡黃色之顏料隔行上色，剩餘部分使用棕色著色。

花瓶與容器
噴霧漆及牙刷之色彩接觸

＊使用噴漆製成之花瓶容器：灼燒陶器（直徑 24 公分高 33 公分）、水黏土 300 公克、油漆刷子、繃帶、黏土專用膠水、噴霧器、水彩（紅、藍、黃色）紙杯、竹筷。

＊使用牙刷製成之花瓶容器：灼燒陶器（直徑 28 公分、高 23 公分）、水黏土 300 公克、油漆刷子、調色盤、顏料（紅、藍、黃、草綠色）、金粉
成品大小：高 33 公分（使用噴漆製成之花瓶容器）
　　　　　高 23 公分（使用牙刷製成之花瓶容器）

製作重點 使用噴霧器與牙刷之組合表現出幻想化之作品，在花瓶表面繞上繃帶，可突顯獨特之質感，並裝置各種顏色之水彩於噴霧桶中，噴出各種色彩於作品為本作品的特色。在使用牙刷時，先把水彩置於調色盤中配色，再用力道表現於作品。

著色重點 利用簡單的道具表現出理想之效果。在噴漆桶中裝入水彩，噴漆時可造成色彩重疊的神秘感，並亦可表現出水汪汪的感覺。使用牙刷時，在牙刷上沾上大量的水彩順著作品方向有力的塗刷，使作品表現自然風格。在選擇牙刷時，舊的比新的較為容易使用。

■使用噴霧器制成之花瓶

◆水彩之稀釋：準備幾個紙杯裝入水，將各種水彩擠入各杯中（一色一杯），攪拌稀釋備用，在使用時依顏色之深淺一色一色的放入噴霧桶中噴漆，在更換顏色時應清洗噴霧桶及管子。

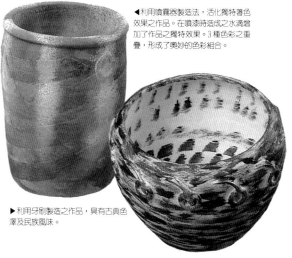

◀利用噴霧器製造法，活化獨特著色效果之作品。在噴漆時造成之水滴增加了作品之獨特效果。3種色彩之重疊，形成了奧妙的色彩組合。

▶利用牙刷製造之作品，具有古典色澤及民族風味。

1 花瓶上黏土泥之塗黏在已準備之陶器中塗上水黏土，做為作品之底。

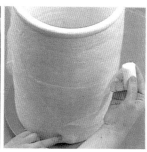

2 繃帶之纏繞在水黏土乾燥之後，以交叉方式纏上繃帶。

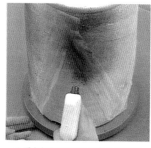

3 垂直方式之噴漆水彩從淡色依次裝入噴漆桶內，先以垂直方式噴漆。

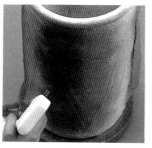

4 平行方式之噴漆垂直方式噴漆完之後，依同樣方法做平行噴漆。

■利用牙刷法製造之甕（容器）

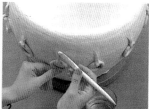

1 圓環之製作將黏土捏揉成如圖中的圓環樣，利用尺把黏土條依相同長度裁斷，可做成大小相同的圓環。

2 圓環之黏貼在甕表面塗上水黏土之後，再把已準備之圓環依一定間距黏貼於甕外圍。

3 水彩之混合將欲使用之水彩擠於調色盤，利用牙刷調配欲使用之顏色。

4 甕表面之塗刷把甕置於花墊盤中，利用牙刷繞著甕面塗刷水彩（一次一種顏色）。

5 甕內部之塗刷利用牙刷在甕內塗刷水彩，表現作品之優雅感。

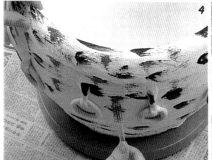

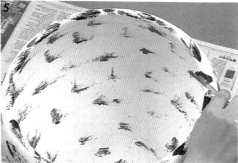

甕

山水畫創新之傳統美

*紙黏土（500 g）1個、甕（小）、毛筆（大、中、小）、
水彩（黑、棕色）、黏土用杓子。
*成品大小：寬20公分、高15公分。

製作重點 在小型甕上塗上已浸泡好之黏
土，並在甕面畫上簡單的東洋畫爲本作品之重
點。本作品可做爲毛筆筒或宣紙卷筒使用，亦
可做爲裝飾品。

著色重點 利用山水畫表現出淡雅感，底使用
黏土原有的色彩，只在部分使用黑色水彩上
色。主題爲東洋畫，所以在色彩與線條上盡量
精簡，爲極具東洋風味之作品。利用加水稀釋
之黑色水彩表現出與硯墨相似的效果。在塗上
黑色水彩之後，再使用乾淨而沾有水之毛筆稍
微吸掉顏色，使作品表現出自然的風格。利用
色彩強弱對比之配合，爲本作品之重點。

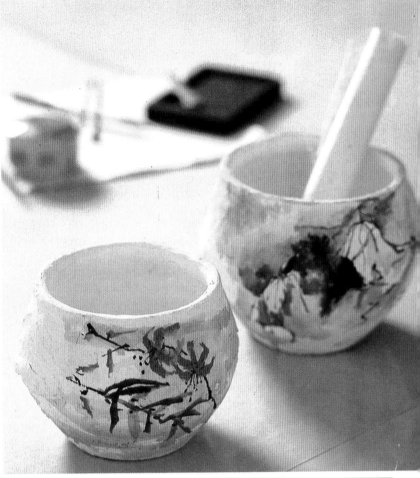

♠裝飾用扇子

◆**材料及道具**：紙黏土（500 g）半個、扇子、西洋
結線、畫框、毛筆、水彩（黑、藍、紫、綠、棕色）。
◆**做法**：❶黏土浸泡於水、做爲黏土泥❷把扇子打
開塗上黏土泥❸在黏土乾燥之後，利用鉛筆畫上東
洋畫，做爲底稿❹將底稿區分之後，使用黑色水彩
畫出圖案之輪廓，再利用水彩上色將動物之圖案利
用細毛筆畫出外廓線條❺使用乾淨而沾有水之毛筆
在黑色輪廓線條上塗押，使圖案自然化。

1 塗黏土於甕 在甕面厚厚的塗上黏土泥、表現出粗糙
感。

2 花瓣之素描 用水稀釋棕色水彩，在甕面畫上花瓣。

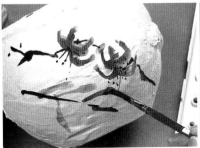

3 花蕊、莖、葉子之素描 利用黑色水彩畫莖部分，表現
較爲深色，而畫樹枝則表現較爲淡。在畫花蕊時要表
現纖細感。

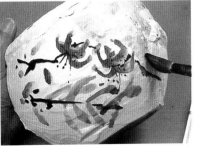

4 底部之塗漆 把黑色水彩稀釋爲極稀淡，使用大毛筆
做部分塗刷。

童話畫框

繪畫式著色

＊紙黏土（500 g）1個、木板（28公分×18公分）、擀麵棒、黏土專用刀、黏土用細工棒、黏土用杓子。

＊成品大小：28公分×18公分

製作重點 窗外下著大雪的寒夜，媽媽與孩子坐在油燈下，媽媽在打毛線、孩子在火爐上烤著栗子等待爸爸下班回來的情景為圖案背景。在整體上並未做大量處理，而做部分性的黏土黏貼，增加了作品的立體感，並活化了質感，平面而單純的處理，富有小孩圖畫的溫暖感。把欲表現之圖案畫妥之後，使用擀麵棒擀薄黏土，在黏土片上依設計好之圖形做裁斷，黏土片黏在木板上，再依順序將部分裁斷之黏土貼上，使用細工棒或杓子做修飾。可使用暑假或秋收等四季風物為主題，做一系列的作品，亦可使用兒童之快樂回憶及童話中印象最深刻的畫面作為主題，以黏土表現出來。

著色重點 以透明水彩畫為基準，畫出自然風格、畫底全塗上淡棕色，小孩與媽媽的周圍以深棕色上色，加強作品的自然風格，油燈周圍用淡土黃色圓圓的上色，以表達出油燈的燈光，其他部分則依真實性為原則著色，在水彩完全乾燥之後，利用細毛筆描出媽媽與孩子的五官表情。

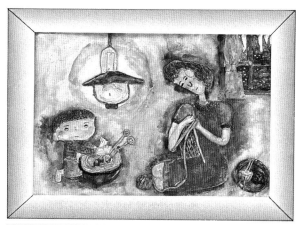

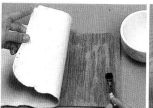

1 黏土之黏貼 將黏土擀為0.2公分厚度之黏土片，在28公分×18公分大小之木板上塗上一層水、再將黏土片黏於其上。

2 媽媽與小孩身軀之黏貼 將媽媽與孩子之身軀擀為0.2公分厚度，置於黏土板上用水將其黏貼。

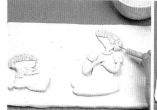

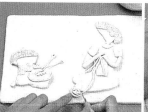

3 髮絲之表現 先把手臂、頭部、耳朵、衣服黏貼好之後、髮絲則使用細工棒修飾表現。

4 火爐、毛線之黏貼 火爐可增加真實感，黏土揉捏為細又長的黏土條、可做為毛線。

5 窗戶之黏貼 捏坐為細條之黏土條做為窗戶及冰柱、窗簾則在中間部分表現出窗簾之皺摺。

6 油燈之黏貼 在媽媽與小孩之間貼上擀薄之黏土，做為油燈。

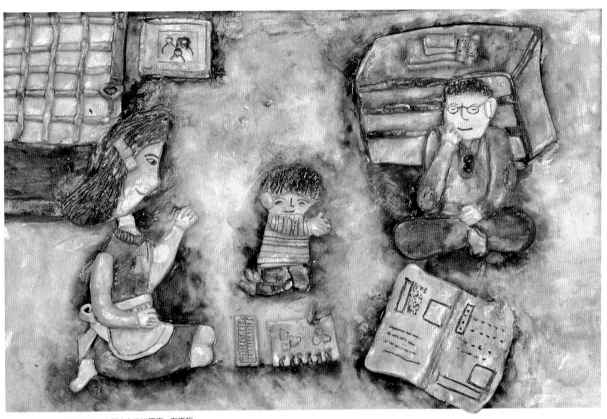

▲由紙黏土畫框表現之全家樂圖案，在看報
的爸爸、畫圖的小孩及以溫暖的眼光旁視的
媽媽之表情中可深深體會到家庭的溫暖，在
部分黏貼的黏土周圍以深色著色，為此作品
之著色重點。

▼收穫之季節，可感觸到豐收的秋天風景之
紙黏土畫框，秋收之際，在田園中揚稻子的
小孩表情，藍天、自由飛翔之蜻蜓之間的和
平組合，使用透明水彩畫基準做平面及部分
著色為著色重點。

▲將昆蟲採集、田園中盜水果、溪流中戲水
等兒童快樂的回憶表現在紙黏土畫框中。森
林、田舍、溪流之風景皆用青色系列處理使
作品單純化，特別強調快樂童年為本作品之
特色。小孩以暑假之回憶為主題畫出圖案，
媽媽與小孩一起來做紙黏土為極有意義之事
情。

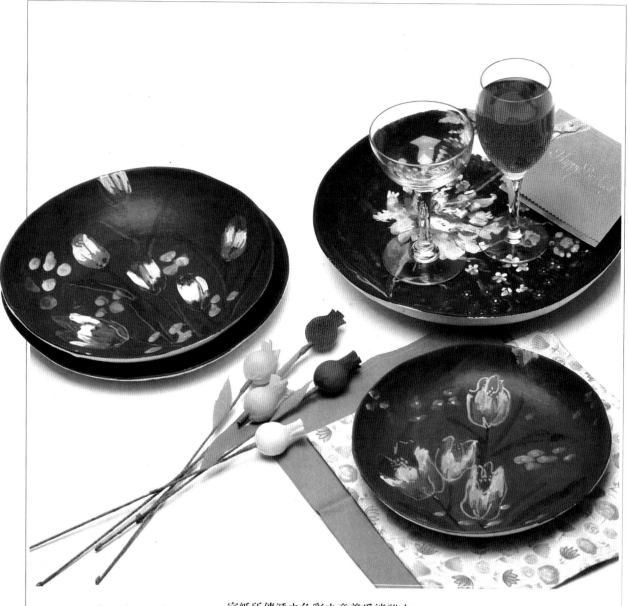

彩色宣紙
四角碟盤

宣紙所傳遞之色彩之意義為淡雅之
美
紫、青、粉紅色具有浸透之美
強調模型之線條，並配合色彩之選
擇，可突顯出本作品之美感

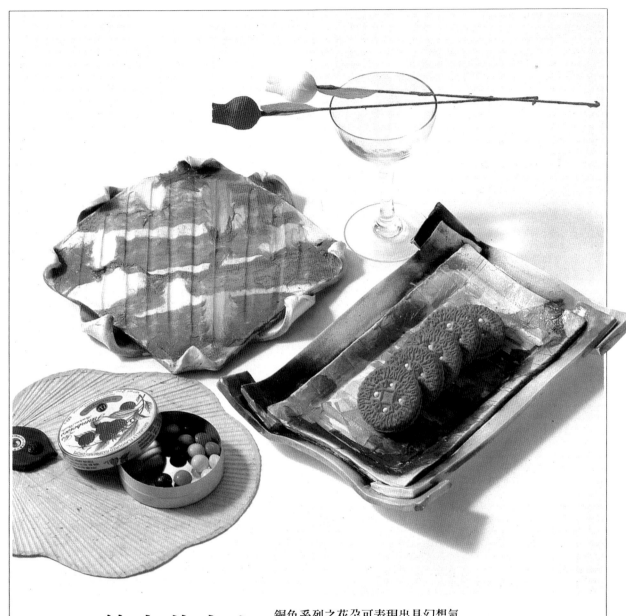

繪畫基本之
花紋盤子

銅色系列之花朵可表現出具幻想氣
氛的裝飾用碟盤，
小不一花朵之組合，可創造出美麗
的容器，
底色之著色表現出水波之動感。

圓碟盤

繪畫式花紋裝飾品

＊紙黏土（500ｇ）１個、圓碟盤（直徑26公分）、沙紙、擀麵棒、黏土用刀、黏土用杓子、毛筆、水彩（普魯士藍、紫蘿藍、黃綠、黑、白色）、白色水彩顏料。
＊成品大小：直徑26公分。

製作重點 一般碟類之形狀及形態極為有限，所以在創作時著重於色彩上的變化效果，雖為同樣款式的碟盤在不同的花紋與色彩中亦可表現出與眾不同的作品。碟盤在日常生活中使用率高，所以製作堅硬為本作品之要領，在設計及色彩上簡單化處理可表現出時髦感。

著色重點 底部以混合普魯士藍、紫蘿藍及黑色深深的塗漆，再使用白色水彩畫顏料畫出花朵，再利用乾淨而沾有水之毛筆塗吸花朵周圍，在大花朵周圍再畫上小碎點，表現出雪花飛舞似的氣氛。

◀優雅而充滿女性美之紙黏土碟盤、可實用亦可做裝飾品、打動女性內心的作品。以花紋為主，可做稍微的圖樣變化或依大中小尺寸做為一組合。在平平的底盤中欲給予質感時，可貼貼紙黏土塊或使用布、麻袋押出紋路，可創造出各式不同的作品。

■底之準備

1 碟盤內部黏土之黏貼 將黏土擀成厚厚而直徑26公分大小之圓塊，放置於碟盤中押緊，使黏土片形成碟盤之模型。

2 邊圍之修飾 在黏土完全乾之際，把黏土從碟盤上拿下，使用沙紙磨平周邊。

■著色

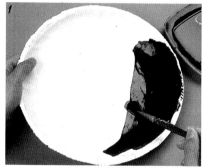 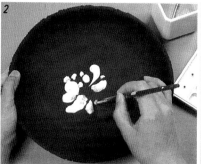 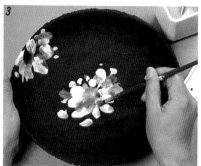

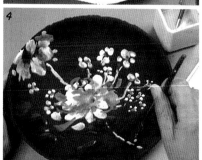 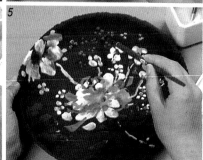

❶底之著色 在黏土完全乾之後混合普魯士藍、紫蘿藍及黑色水彩，使用大毛筆上漆於碟盤內部。❷花瓣之繪圖 在底盤大致乾之後，使用白色彩色顏料在盤中央畫上大大的花瓣。❸底色之浸吸 使用沾水之毛筆在花瓣白色部分慢慢揉塗，使色彩自然擴散。❹花枝之繪圖 使用黃綠色畫上花枝及葉子再混用白色水彩修飾圖形。❺淡淡花瓣之繪圖 沾紫蘿藍色水彩於毛筆上，輕輕點綴於空白處，使花朵淡雅大方。

四方碟

使用彩色宣紙做彩色組合

* 紙黏土（500ｇ）一個、彩色宣紙（紫、青藍色）、噴霧桶、擀麵棒、尺、剪刀、黏土用刀、黏土用杓子、黏土專用膠水、衛生紙、毛筆、水彩（黑、紫、靛色）
* 成品大小：30公分×20公分

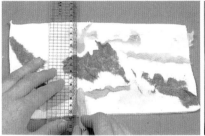

▲彩色宣紙與水彩組合，表現出獨特的著色效果之紙黏土碟子。利用深色漆於周邊及重疊連結之部位，加強作品之風貌。

製作重點 使用宣紙創作之四角碟子。在平口之直角形碟中央黏貼黏土，使作品具創新構思之作品。因為只用黏土維持形狀，所以黏土要擀厚些為本作品之重點。

著色重點 維持宣紙原有之色彩與質感，並配合水彩自然的表現出明暗之對比。在碟子中央部位漆上紫色，而在周邊部位及重疊連接部位，用黑色及靛色深深的上漆之後，使用濕衛生紙搓揉使顏色自然的擴散。

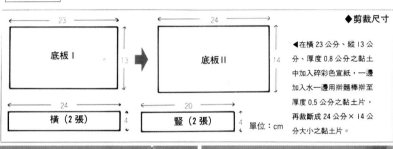

◆剪裁尺寸

23	→	24
底板Ｉ		底板ＩＩ
13		14

24		20	
橫（2張）	4	豎（2張）	4

單位：cm

◀在橫23公分、縱13公分、厚度0.8公分之黏土中加入碎彩色宣紙，一邊加入水一邊用擀麵棒擀至厚度0.5公分之黏土片，再裁斷成24公分×14公分大小之黏土片。

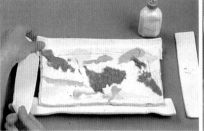

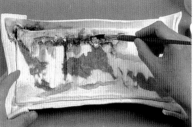

1 利用黏土杓子捏花紋在用彩色宣紙製作之直角形黏土中以尺為輔助，利用杓子捏揉出花紋，再以上下左右稍微向上皺折，製作紋路。

2 周邊之黏貼在四角黏土乾之後，利用膠水黏貼已裁斷安之黏土於周邊，先黏貼上下方再黏貼左右方。

3 水彩之著色在周邊部位及空部位用紫、黑、靛色水彩塗押，最後再用濕衛生紙搓揉。

♠用宣紙製作之花紋碟子

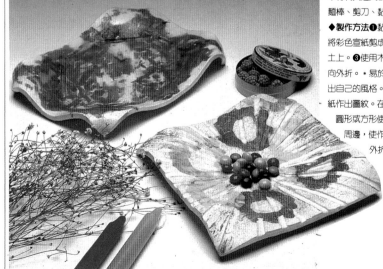

◆**材料與道具** 紙黏土（500ｇ）1個、彩色宣紙（粉紅、紅色）、噴霧桶、擀麵棒、剪刀、黏土用刀、黏土用杓子、衛生紙或報紙。

◆**製作方法** ❶黏土擀成厚度0.7公分、22公分×22公分大小之直角形。❷將彩色宣紙剪成圓環的模樣，置於黏土中浸水，再用擀麵棒使緊密結合於黏土上。❸使用木杓子由中央部位往四方皺折出放射狀之紋路。❹將週邊部分向外折。＊易於製作而款式美麗之理想著色碟，可依創作者之理想隨心發揮出自己的風格。直角形、正方形及圓形等黏土片可隨意裁斷，再利用彩色宣紙作出圖紋。在放入宣紙之圖紋時，可撕破宣紙表現出自然風格，亦可剪成圓形或方形使用，在黏土上使用黏土杓子或其他道具畫出圖紋，亦可外折週邊，使作品具波浪之曲線美感。折波浪要在黏土未乾時，利用雙手向外折，在乾燥時，週邊底部處墊置報紙，可保持作品之原形。

構思之紙黏土

'彩色系列廚房用品'

　　「色彩化之廚房用品」在短時間內可製作而在日常生活中常用之廚房用品爲極受主婦之喜愛，作品之形態及製造法不複雜而體積小，所以具有極大之構思空間。在設計與擇色上亦有創造空間。碟子、湯匙筒、餐巾筒等皆屬日常用品，因此在設計時應注意美觀與實用兩層面。在製作時配合自己的個性與興趣，可享受製作之樂趣及使用之喜樂。

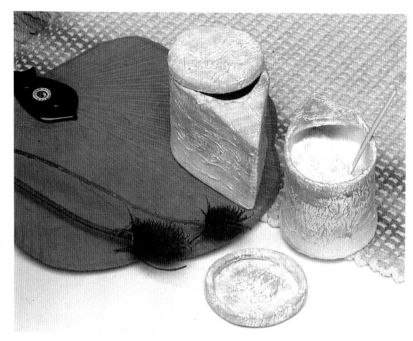

連接碟

◆剪裁尺寸

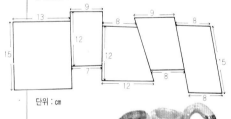

單位：cm

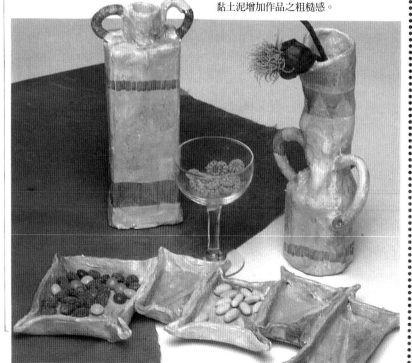

◆**材料及道具** 紙黏土（500 g）2 個、黏土泥少量、擀麵棒、黏土用刀、黏土用杓子、黏土專用膠水。

◆**製作方法** ❶紙黏土擀爲 0.5 公分厚度。❷依圖案大小裁製五張，在四角形之四端各折起定型，再將五個碟子交搓連接（如圖）。❸將連接妥當之碟子置於擀平之黏土上，再做一層於面。❹黏土乾之後，在碟內填舖黏土泥增加作品之粗糙感。

砂糖、奶精罐組合

◆**材料及道具** 紙黏土（500 g）1 個、擀麵棒、剪、黏土用刀、黏土用杓子、衛生紙、黏土專用膠水、染料（紫、靑藍色）。

◆**製作方法** ❶黏土擀成 0.4 公分厚。❷黏土截斷爲 30 公分×8 公分之四角形，從兩邊往內 6 公分上往下 2 公分裁掉（如裁斷尺寸圖）。❸罐底則以直徑 7.5 公分，高 12 公分之圓柱形裁斷連結於罐底。❹罐蓋以直徑 7.5 公分之圓形裁斷，往內 1 公分。❺斜面則依大小而裁製並黏貼於罐體。❻當作品完成後，利用膠水貼皺折之衛生紙於罐外，乾燥 2 至 3 天之後再上色。

＊砂糖、奶精罐之組合，使用皺折之衛生紙做裝飾，溫和之色澤可散發出獨特的風格。

剪裁尺寸

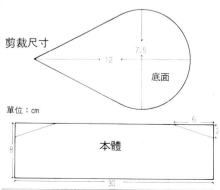

單位：cm

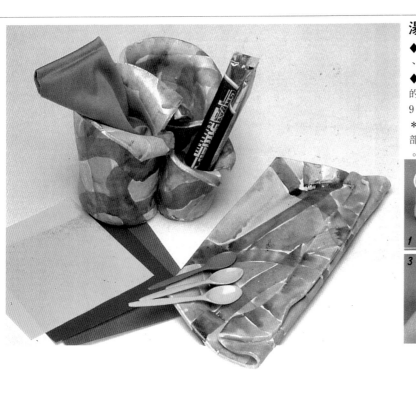

湯匙筒

◆**材料與道具** 紙黏土（500 g）2個、擀麵棒、剪、黏土用刀、黏土用杓子、黏土專用膠。

◆**裁斷尺寸** 大的（30公分×17公分）、中的（30公分×15公分）、小的（25公分×9公分）

＊使用3個圓筒前後黏貼而製成之湯匙筒，前部位則表現出襯衫領子的樣子爲本作品之重點。

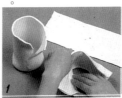

◀製作方法要點

❶圓筒之製造 0.5公分厚之黏土依大、中、小尺寸裁斷，製成圓筒，在圓筒前方用剪刀剪下一段，做成襯衫領子的樣子。

❷連接於底部將大中尺寸之筒置於黏土片中用膠水黏貼於黏土片上。

❸小筒之黏貼大中尺寸之筒固定之後，再將小尺寸圓筒固定。

餐巾筒 ●●●●●●●●●●●●●●●●●●●●●●●●●●●●●●●●●●●●

▼製作重點

❶乾燥：黏土裁斷成直角形（長方形）2張，作成圓筒形，在中心押一下形成自然波浪，再將2個以十字形連接在一起。在乾燥時，墊些報紙使作品不要變形。

❷著色：在黏土乾之後，使用細毛筆畫入玫瑰，在玫瑰周圍使用鉛筆畫上彈簧圖案。

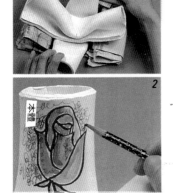

◆**材料與道具** 紙黏土（500 g）1個、擀麵棒、黏土用刀、黏土用杓子、報紙、鉛筆。

◆**裁剪尺寸** 26公分×22公分，31公分×17公分、厚度 0.7公分。

＊在圓筒中央押出波浪形狀，並以十字形連接而成之作品，可用來插湯匙、餐巾、乾燥花、用途極廣，在色彩方面使用了黏土原有之色彩，並利用玫瑰花圖案加強了作品之印象。

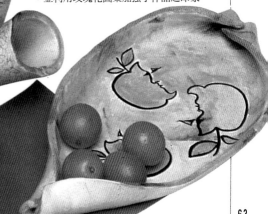

結晶油與添加裝飾
碟子＆茶杯

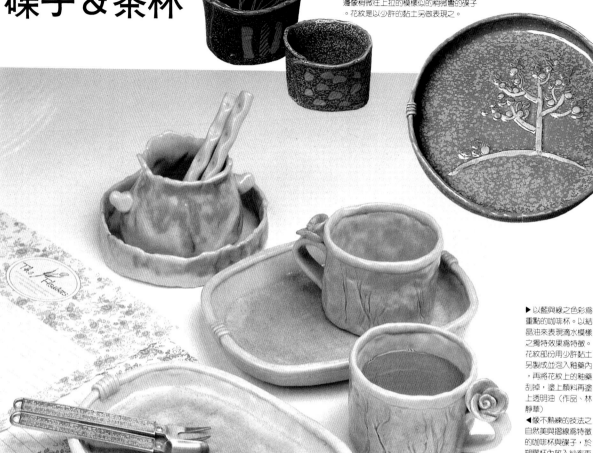

◀▼將直四角形的黏土捲成圓筒狀並貼上底面的捲筒組合。自然地將連接部分往外表現出為特徵。

◀將橄成平板狀的黏土裁成圓形後，將邊緣稍微住上拉的模樣似的稍微彎的碟子。花紋是以少許的黏土另做表現之。

▶以藍與綠之色彩為重點的咖啡杯。以結晶油來表現滴水模樣之獨特效果為特徵。花紋部份用少許黏土另製成並泡入釉藥內，再將花紋上的釉藥刮掉，塗上顏料再塗上透明油（作品、林靜華）

◀像不熟練的技法之自然美與摺線為特徵的咖啡杯與碟子，於塑膠杯內放入紗布再放入黏土用力壓，取出時即可成為自然且有條紋的咖啡杯，陶瓷用土上放上紗布再用橄棒用力橄的方法做成的碟子也有紗布紋，故非常有趣。

■花草咖啡杯之作法：從捏到烤

◆材料與道具白瓷土200ｇ，布，橄棒，釣魚線，長刀，噴筒，海棉，竹籤或牙籤

1 割土兩手捉住釣魚線，算好所需之量再將釣魚線由上往下拉。

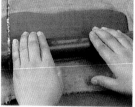

2 用橄棒之橄法鋪上布用噴筒在布上噴適量之水，再放入黏土橄成0.5cm之厚度。鋪上布不易黏住也可提高黏土的質感。

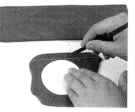

3 打樣法先打樣本體為23.3cm×8.2cm之直四角形，以及7.3cm寬的圓底後放在已橄好的黏土上依其打樣之模樣剪裁。

4 接主體・底面挖出底面週邊的土，再把主體黏在其上。

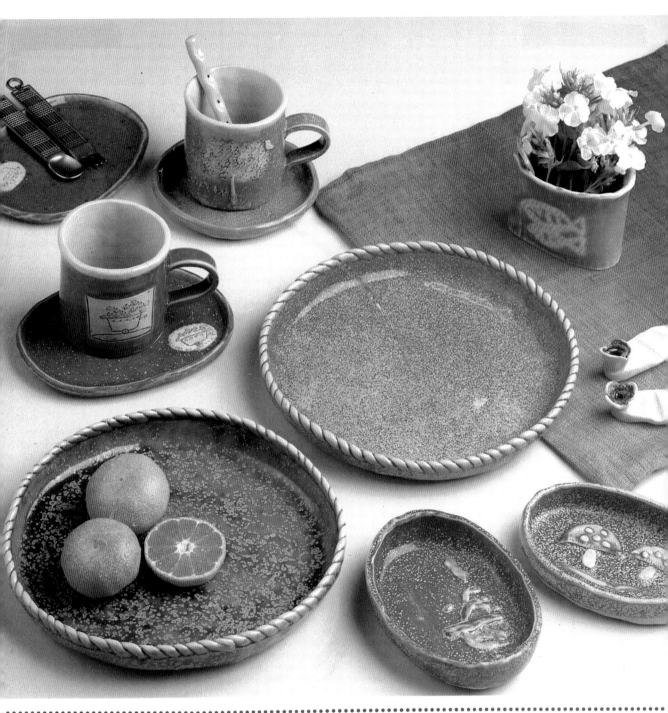

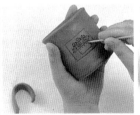

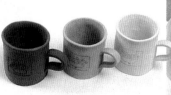

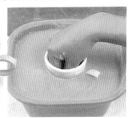

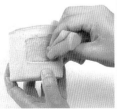

5 花紋用竹籤尖端紋上花紋後貼上手把。將寬同手指，長爲 10 cm的手把用橄棒稍微壓一下即可。

6 自然乾，排順序樣子完成後讓它自然乾，約1天後水份即會消失，再依捏好的狀態，乾的狀態等排好順序。

7 泡釉藥側拿杯子並浸泡於白油內處理杯子內部與入口部份，再泡入釉藥內處理表面。

8 用海棉擦拭爲了將花紋部份的顏色保持白瓷色，在海棉上沾上水，將花紋部份擦乾淨。

9 放入爐內將泡過釉藥的杯子放入 1280℃的爐內烤 8 小時。

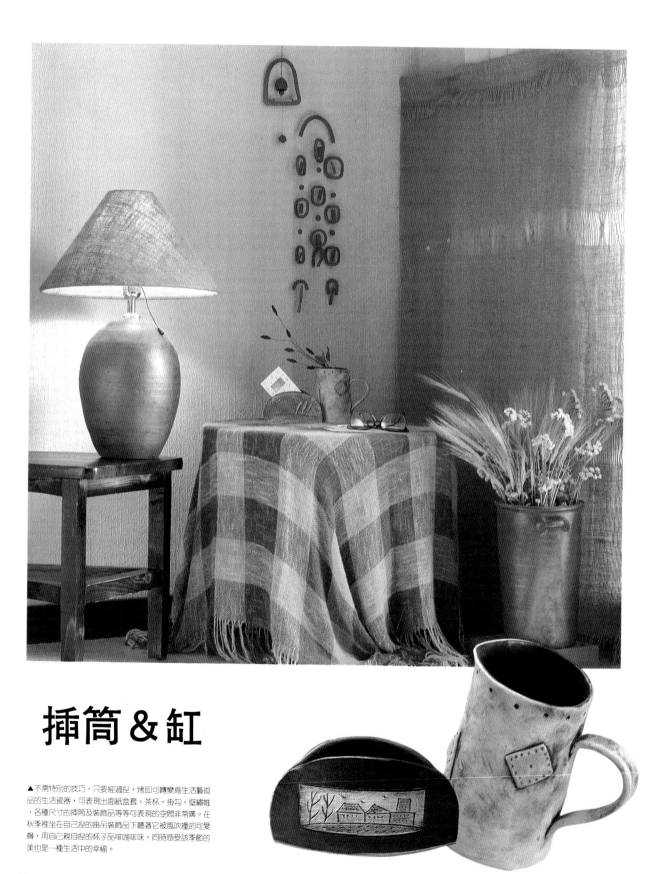

插筒＆缸

▲不需特別的技巧，只要經過捏，烤即可轉變為生活藝術品的生活瓷器，可表現出面紙盒套，茶杯，掛勾，壁繡唯，各種尺寸的插筒及裝飾品等等可表現的空間非常廣。在秋季裡坐在自己捏的掛吊裝飾品下聽著它被風吹撞的可愛聲，用自己親自捏的杯子品嚐咖啡味，同時感受該季節的美也是一種生活中的幸福。

具板畫感之壁裝飾

媽媽與小孩可一起完成之大型壁裝飾品，用3個分量之黏土製作成邊長90公分之正方形黏土片。讓小孩子用杓子背面畫出自己想畫的圖案。因太用力而撕破之部分則用黏土從後方補貼，乾燥3日之後，使用壓克力染料上色。底圖案完成之後，用黏土折出各式各樣的折紙，便用4B鉛筆寫上字，做各種裝飾。

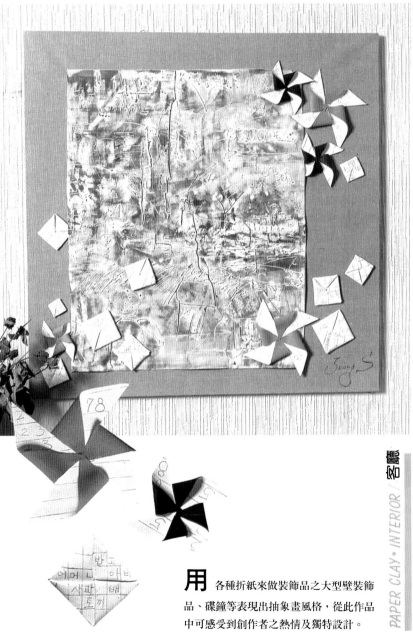

用 各種折紙來做裝飾品之大型壁裝飾品、碟鐘等表現出抽象畫風格，從此作品中可感受到創作者之熱情及獨特設計。

花盆架子

材料與道具 ●●●黏土(500 g)3個、酒瓶、直徑25公分之塑膠圓瓢、繩子、黏著劑、擀麵棒、黏土用刀、黏土用細工棒。

作品重點 ●●●空酒瓶或不使用之碗等，利用廢物製作之花盆架子。人類臉部及樹葉之組合充分表現出季節感，臉部用手來捏製為自然表情，花盆柸與架子要接合緊密，致使不動搖而堅固。

著色重點 ●●●全體以棕色上色，樹葉之間用黑色強調圖案，在上色時一邊上色一邊用衛生紙擦揉，使色彩柔和化，水彩完全乾之後噴上2次無光澤之光臘劑，完成作品。

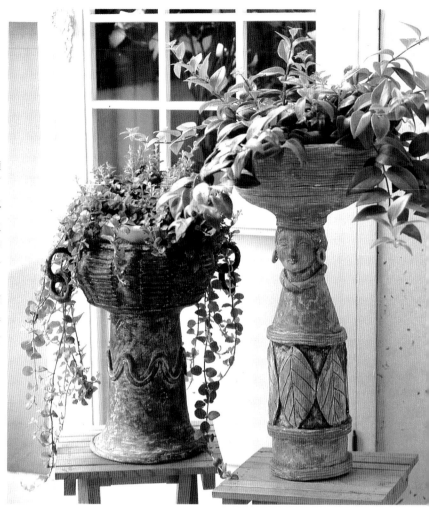

1 擀黏土
黏土擀成0.2公分厚度。

2 在瓶子上塗一層水在瓶子外圍塗上一層水，使黏土易於黏貼。

3 黏土之黏貼在黏土之內方亦塗上一層水，黏貼於瓶子外圍，瓶口及有曲線部分則須特別處理，表現出自然的曲線。

4 捏揉臉部將黏土捏成10公分×7公分大小之蛋形狀。

5 樹葉之黏貼黏土剪成8公分×10公分大小之樹葉狀，利用道具畫上葉脈，再從下端17公分處開始黏貼其上。

6 黏土條之黏貼用繩子押印於黏土上，製造成黏土繩子，黏貼於樹葉上下及瓶子下端各一條。

7 項鍊、耳環之黏貼將少量黏土做成麻花圈做為項鍊，再做2個銅板大小之圓環，飾於雙耳做為耳環。

8 放花盆之籃子之製作在直徑25公分之塑膠水瓢上圍貼上黏土繩子，裝飾籃子。

9 花盆架子與籃子之黏接可放置花盆之架子與裝置花盆之花籃之間應連接緊密堅固。

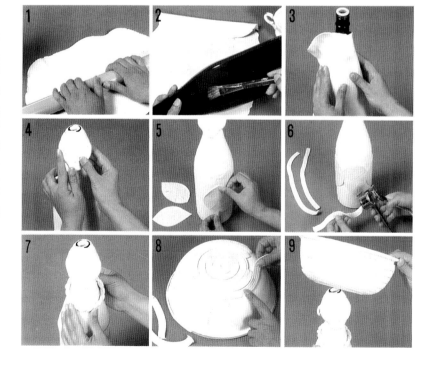

捧著新鮮之樹莖的花盆架子洋溢著生命的活力,利用空瓶或不使用之碗、盆等廢物設計製作出風情萬種之作品。

PAPER CLAY・INTERIOR

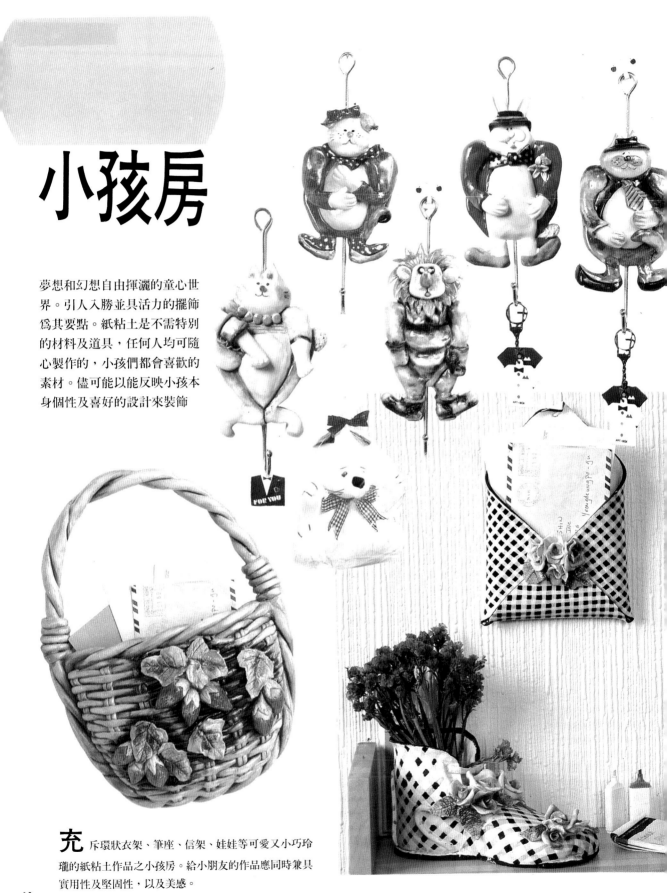

小孩房

夢想和幻想自由揮灑的童心世界。引人入勝並具活力的擺飾為其要點。紙粘土是不需特別的材料及道具，任何人均可隨心製作的，小孩們都會喜歡的素材。儘可能以能反映小孩本身個性及喜好的設計來裝飾

充斥環狀衣架、筆座、信架、娃娃等可愛又小巧玲瓏的紙粘土作品之小孩房。給小朋友的作品應同時兼具實用性及堅固性，以及美感。

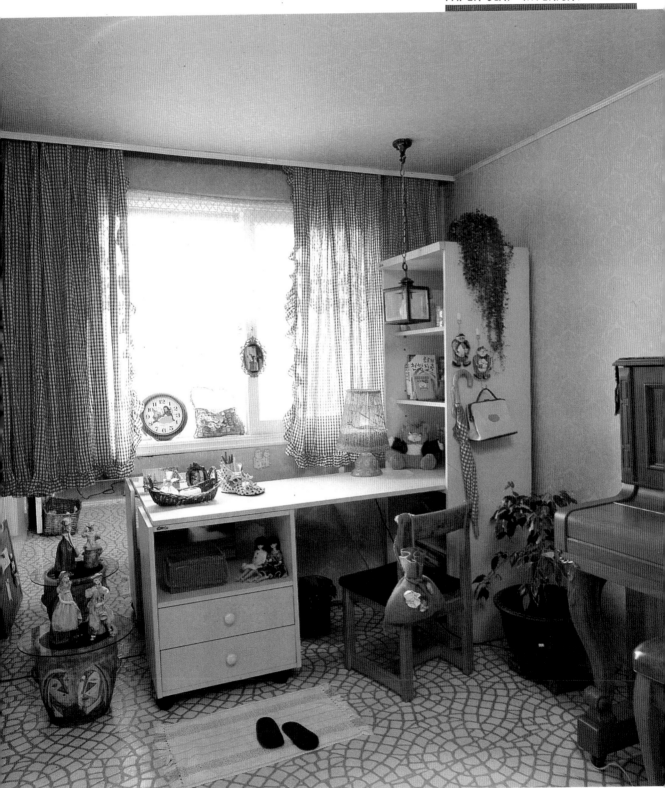

熊叔叔衣架

材料與道具 ●●●粘土 350 g，有環的掛勾、接著劑、剪刀、粘土刀、粘土錐子。

作品要點 ●●●在漂亮的動物娃娃後貼上可掛衣服、帽子、書包等之環狀掛勾，做成可愛的萬能衣架。做成小孩房中的日常用品或創意禮物用品最為合適。因是實用品，故以比普通更厚的粘土使之不易脫落為其要點。

採色重點 ●●●適當地混合栗色、朱紅及黑色塗於臉及衣服。背部漆上黃色強調鼓起感，以細毛筆畫出臉部表情及領帶紋路。

■實物大小

1 摹寫以橫 13 cm，豎 20 cm，厚 0.9 cm的粘土畫成動物模樣。

2 摸平邊緣以手摸平剪下身板的邊緣部份。

3 黏貼環狀掛勾貼上掛勾時，粘土和鐵架間須以接著劑充分黏貼並固定於身板後。

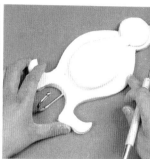

4 貼上臉、背臉捏 5×4 cm、0.8 cm厚度成圓形以 6×10 cm、0.5 cm厚度製成長橢圓形。

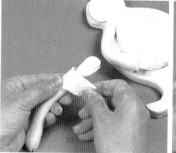

5 製作手及袖子手捏 1.5×9.5 cm的圓形，壓出手指形狀後，在手腕部分加貼上袖子。

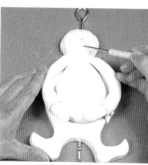

6 畫上臉形以鼻子為中心，兩側畫上鬍鬚，再畫唇線。

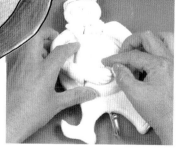

7 製作外衣、領帶、帽子兩側黏貼上襯衫外衣，剪 1.2×6 cm長的粘土如圖貼成領帶，最後戴上帽子。

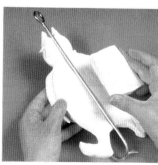

8 貼上後板最後揉捏厚的粘土成四方形，使其與後掛勾不移動而固定之。

信架・筆座

材料與道具 ●●●粘土（500ｇ）4 個、葉脈模型、擀麵棍、粘土刀、粘土錐子、粘土杵子。

採色重點 ●●●以黑色、灰色交叉的方形花紋來表現出時髦、洗鍊感。方形花紋以淺色交叉塗漆其橫條與直條，交叉部分塗更深一點。玫瑰以黃、紫、粉紅色淡淡地塗上後，再以同色的噴漆再塗一次其邊緣。

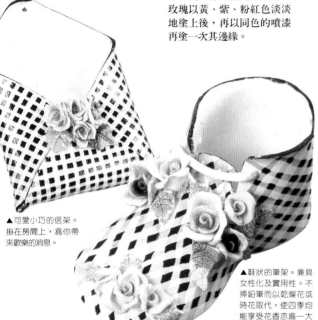

▲可愛小巧的信架。掛在房間上，為你帶來歡樂的消息。

▲鞋狀的筆座。兼具女性化及實用性。不插鉛筆而以乾燥花或時花取代，使四季均能享受花香亦為一大創意哦！

■信架

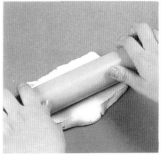

1 撖粘土以 0.3 cm厚度的粘土做成面，用麵棍將其擀寬。

2 切成正四角形切平扁的粘土成橫豎均為 30 cm的正四角形。

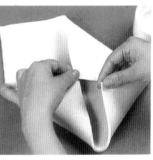

3 戳洞由一角處戳洞，自後方向前方戳能表現出其自然的質感。

4 折成口袋形狀以用手彷彿能將其掀開看到內部空間的方式，依序將兩側及下端部份對折成形，再點綴以花。

■ 製作玫瑰捲起扁平粘土做成花心後，再貼上花瓣。

 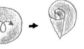

■筆座

1

2
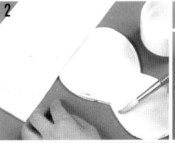

3
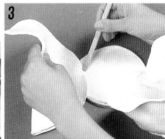

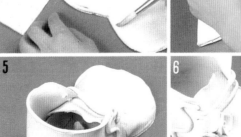

4

5

6

1 畫腳掌以 0.3 cm厚之粘土做成腳掌（長 23 cm）模樣。

2 貼上腳後跟剪下 30 × 15 cm正四角形的粘土順著腳形黏貼之後，輕輕地稍將邊緣弄圓。

3 貼上腳背切 23 × 16 cm半橢圓形的黏土漂亮地貼於其上

4 綁上鞋帶在腳踝部份戳洞，綁上細長的粘土鞋帶。

5 貼上後跟剪 5 × 8 cm大小，將上面弄成圓形後，以後腳跟為中心黏貼之。

6 掛上花最後以玫瑰及葉子漂亮地點綴之。

妖精王國之檯燈

■第一階段：製作城堡

❶以樹枝編成寬35cm、高75cm的房子造型模型後，下面部份裝上電燈裝置。

❷將完成之模型粘上紙粘上，使之乾燥。

❸將粘土一一黏到堆好的磚頭，使其大小略有不同而富變化。前頭製作城門，貼上一條條欄杆。

❹屋頂以0.5cm厚的粘土貼上去後，以粘土錐子畫上磚頭花紋，屋頂兩側製作窗戶。

❺電燈以大片的葉子環繞其周圍，輕輕地撥開處理之。

■第2階段：製作花妖精

❶剪10cm左右的鐵絲作成抱著腳的姿勢之骨架。

❷以略稠的黏土塗在骨架上作成身體。

❸臉用小的臉部模型製作，並摸平後黏貼上，再做手腳。

❹衣服則剪4×4cm大小的葉子模樣4片貼在前後，兩側各再貼一片。

❺袖子剪2×2cm正方形捲於下面部分後，再貼上二手。

❻剪寬1cm，長2cm的粘土，兩旁做皺摺掛在前胸部分做裝飾。

❼兩肩部分掛上蝴蝶結。

❽頭髮以環勾編織成細條狀，搓揉使之彎曲成鬢髮貌。

❾帽子則作5片1×5cm大小的花瓣，只在上面部份互相重疊黏貼固定之，下面部分則將尾部捲上來。

▲其他妖精們之骨架、臉蛋、身體製作法均相同。只有衣服及頭髮、帽子部分參照上面的娃娃製作予以變化設計，並多方應用。

■第三階段：製作四季豆

將粘土壓揉成四季豆皮形狀，再做中間之圓豆貼上去。葉子則以葉脈模型製作花紋，準備大小數片。

■第四階段：組合

由四面八方看來都是十分美麗的妖精們及四季豆、樹葉等，好看地擺飾之。

▼屋頂上的妖精少女。坐姿以10cm左右的鐵絲彎曲使成骨架。

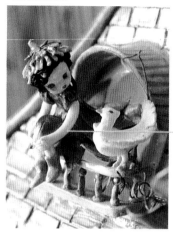

▼可愛的妖精。以薄的四角形粘土，畫上蝴蝶花紋後，剪成圓形使成裙子。

▼戴高帽之頑皮妖精。剪下正三角形的粘土作成高帽子戴上，頭髮則以錐子梳成髮波貌。

城堡圖示：
- 20c
- 2c
- 1.5c
- 75c
- 城堡 21c
- 5c
- 18c
- 1.5c
- 6c
- 35c

磚頭：1.5c / 1c / 3c

以神祕、幻想的妖精王國點綴之大型檯燈。置於房內
一隅，打開燈火後，內心深處之童心世界欣然開幕。

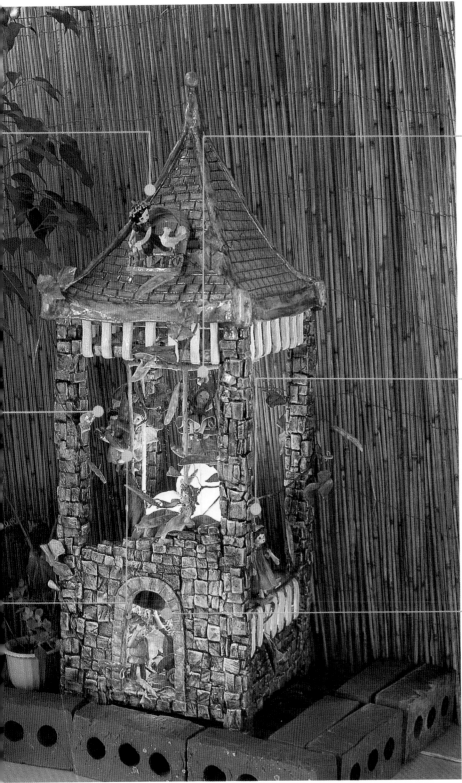

▼濡頭髮的少女。全部漆以淡粉紅色，臉蛋
以泛紅潮來表現。

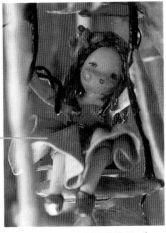

▼身穿四片葉裙，頭戴花瓣帽之花妖精。令
人聯想到美麗的鬱金香。（作法參照本文內
容）。

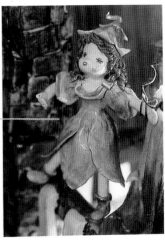

▼守城門的少年妖精。黏貼身體於骨架時，以
以厚厚的黏土黏貼，袖子末端及牛仔褲末端上叫
另用其他黏土表現之。

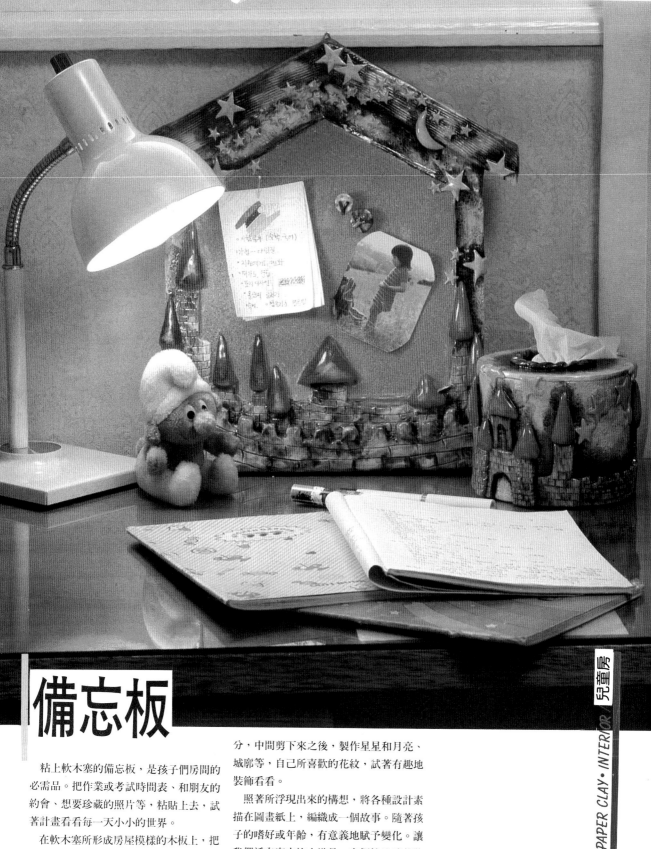

備忘板

粘上軟木塞的備忘板,是孩子們房間的
必需品。把作業或考試時間表、和朋友的
約會、想要珍藏的照片等,粘貼上去,試
著計畫看看每一天小小的世界。

在軟木塞所形成房屋模樣的木板上,把
壓薄的粘土覆蓋上去,只露出軟木塞的部

分,中間剪下來之後,製作星星和月亮、
城廓等,自己所喜歡的花紋,試著有趣地
裝飾看看。

照著所浮現出來的構想,將各種設計素
描在圖畫紙上,編織成一個故事。隨著孩
子的嗜好或年齡,有意義地賦予變化。讓
我們活在家中的小道具,有個性地試著裝
飾看看。

捲筒式
衛生紙箱

材料和道具 ● ● ●黏土四百克、捲筒衛
生紙箱1個，保護膜，壁紙，麵棍、剪刀、
黏土刀、黏土椎子。

作品特徵 ● ● ●因為必需只用黏土本
身來維持形狀，所以把黏土壓得厚厚地比
較好。把衛生紙箱放進裡面，固定形狀的
時候，稍微再餘留一些空間，使得手可以
容易地更換夾入衛生紙。

彩色特徵 ● ● ●底部藍黑色塗，裝飾物
用褐色、紅色、紫色、黃色、胭脂，等色
來加強特點。

1 用壁紙印花蓋花紋：把黏土壓成橫 40 公分、直 10 公分、
厚 0.8 公分之後，放下壁紙，使勁地壓下去，印出花紋。

2 黏貼在衛生紙後側面：在衛生紙上覆蓋保護膜，再將印好
花紋的黏土，圍繞在側面黏貼起來。

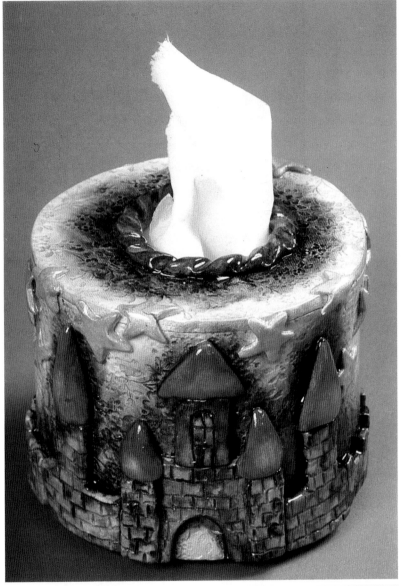

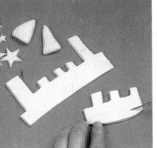

3 準備裝飾物：在壓成 0.6 公分厚的
黏土上，畫上城郭、屋頂、星星等
各種裝飾，剪下來。

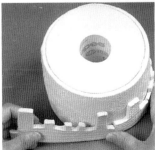

4 在側面黏上裝飾物：將有壁磚花紋的城郭，
圍繞黏貼在衛 生紙側面，屋頂也漂亮地黏
貼上去。

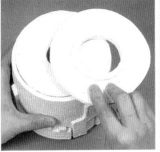

5 連接蓋子：在直徑 12 公分的圓蓋內側，再
控一個 6.5 公 分大小的洞，用囊形的黏土處
理四周圍之後，連接在桶身 上。

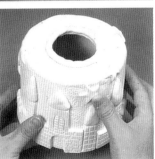

6 黏貼星星：連接蓋子的部分和上面空白的地
方，黏上大大 小小的星星，便完成。

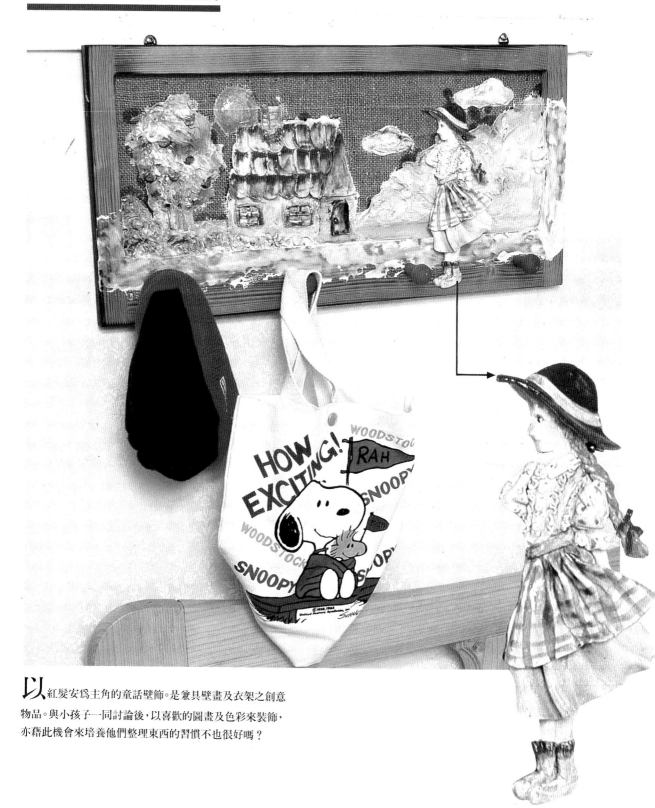

以紅髮安為主角的童話壁飾。是兼具壁畫及衣架之創意物品。與小孩子一同討論後，以喜歡的圖畫及色彩來裝飾，亦藉此機會來培養他們整理東西的習慣不也很好嗎？

鏡框兼衣架

■製作底板

1 畫底畫構思完畢後，以略稠之黏土粥，用毛筆畫上樹木、房屋、雲等。

2 表現出背景背景以如同有山的感覺用手壓塗上紙黏土，展現出粗糙質感及立體感。

3 畫上屋頂、窗戶在房子上緣上窗戶，屋頂則以黏土剪裁成四角形，底面使之變圓彎曲後，從下面部份依序貼上。

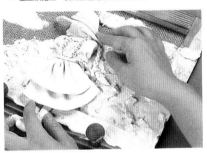

4 製作娃娃製作童話主角紅髮安，待底畫均完成後，黏貼固定之。

材料與道具 ● ● ● 黏土(1500 g) 1 ½ 個，附有衣架掛勾的四角木板、麵棍、黏土刀、黏土錐子、黏土杓子。

作品要點 ● ● ● 將黏土浸水一天，使之略稠後使用。不只以黏土粥具效果式地塗抹於廣大面積上，更要表現出其立體及獨特的質感。特別是有製作其他作品剩餘不用之黏土或變乾變硬之黏土時，我們就可利用黏土粥作出別出心裁的作品了。

採色重點 ● ● ● 主要使用可與小孩房搭配的原色，以柔和的筆觸塗抹之。樹木及草原以綠色及淺綠色混合重重地塗幾塊以示強調，其餘的以筆沾水輕輕地畫開。屋頂以紅色為主，略混橘色於上面部分，下面部分則以筆沾水淡淡地表現之。門口則以紫色、黑色、淡土色配合，用毛筆輕點之。娃娃的頭髮及帽子以黃色及紅色處理，洋裝及前裙則分別用花紋、方格花紋處理。

■製作娃娃

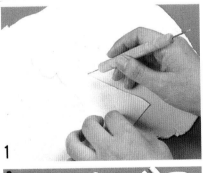

1

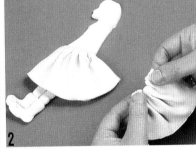

2

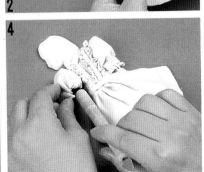

3
4

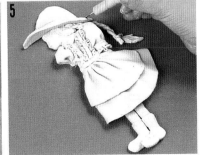

5

1 畫身板以 0.3 cm 厚之黏土參照紙樣畫出身板。

2 製作腳、裙子及前裙製作腳並黏貼之，穿上襪子、鞋子。裙子剪長 20 cm×寬 8 cm，前裙剪寬 5 cm×長 10 cm，各自裁剪後，摺出皺摺。

3 剪裁其餘附屬部份剪裁並準備洋裝、手、袖子、頭（髮）、帽子。

4 完成上身穿上洋裝，掛上衣袖以完成上半身。

5 製作頭髮、帽子編長辮子頭髮，戴上帽子。

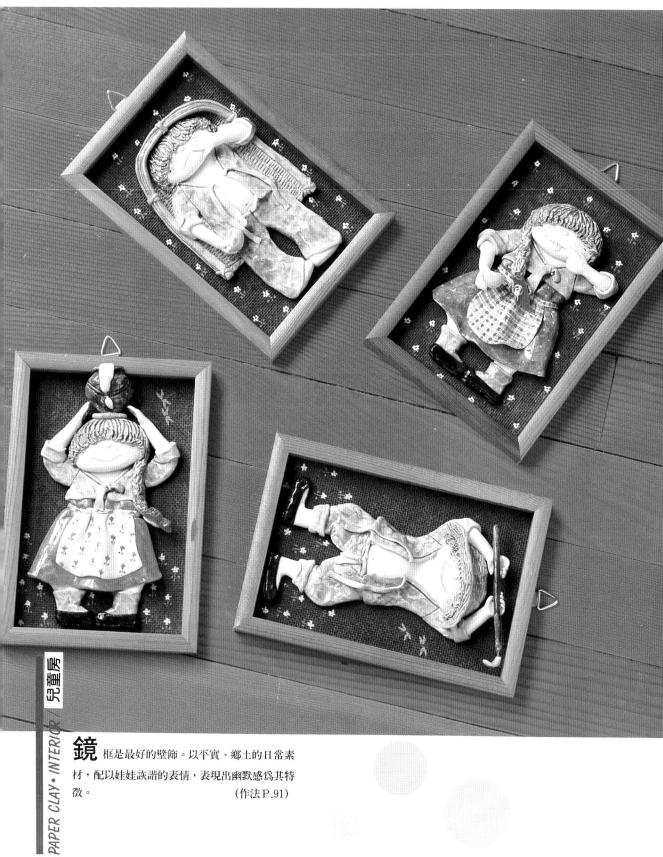

鏡框是最好的壁飾。以平實、鄉土的日常素
材，配以娃娃詼諧的表情，表現出幽默感爲其特
徵。 （作法 P.91）

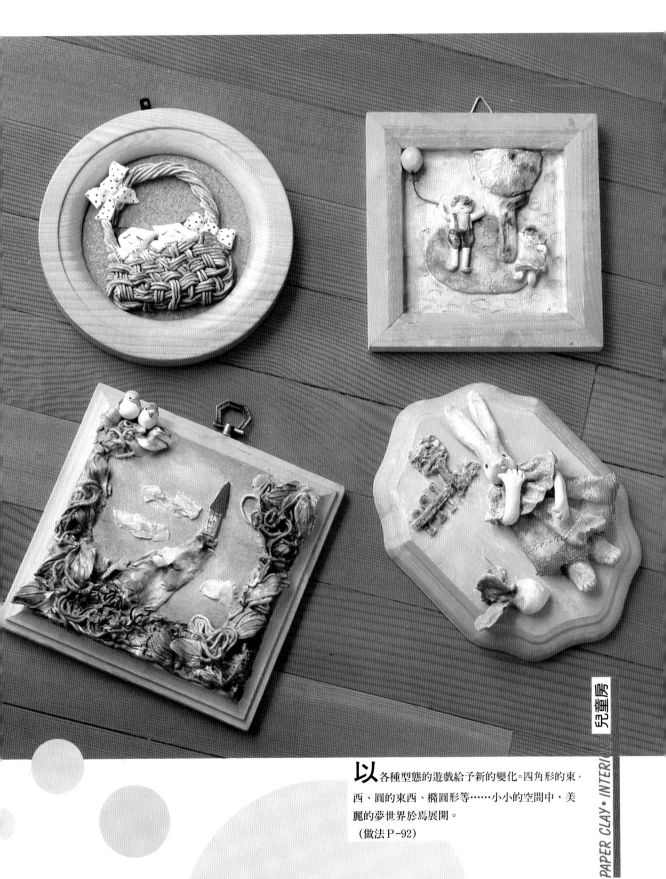

以各種型態的遊戲給予新的變化。四角形的東西、圓的東西、橢圓形等……小小的空間中，美麗的夢世界於焉展開。

（做法P-92）

農夫

材料與道具 ●●●黏土250g，四角框（9×13 cm），麵棍、黏土刀、黏土錐子、黏土杓子。

作品要點 ●●●製作頑皮鬼、三八女孩的娃娃來表現幽默感。

■做法

❶以0.3 cm厚的黏土依範本刻出身體，然後以接著劑固定於框上。

❷臉蛋以寬4 cm，長3 cm揉捏成扁橢圓形。

❸以壓扁的黏土貼於½的臉上表現為頭髮。

❹以豆子般大小的黏土做鼻子，再以黏土錐子畫上嘴巴及雀斑。

❺穿膠鞋於腳上並黏貼之。

❻揉黏土自然地穿於兩側當褲子，在腰部稍捲黏土貼上，當做腰帶。

❼褲子下端剪裁1 cm之四方黏土，下端再摺0.1 cm後，貼於腳踝表現出摺上來的樣子。

❽肚子部份再貼上黏土強調其鼓起感，穿上上衣。

❾黏上手臂，並如做褲管般的製作袖子。

❿戴上帽子，手拿鋤頭後，使之乾燥並上色，然後再上噴漆。

頂水桶的少女

材料與道具 ●●●粘土250g，方型框（9×13 cm），麵棍、粘土刀、粘土錐子、粘土杓子。

作品要點 ●●●以快樂、肯定的生活感覺來傳達幽默感。

■做法

❶以相同要領參照圖示貼於框上。

❷臉部以4.5×3 cm大小的粘土揉捏成橢圓形般圓扁的形狀。

❸頭髮以粘土蓋住臉的1／2部分，用粘土錐子畫出髮波。

❹製作鼻、口、雀斑，畫出詼諧的臉部表情。

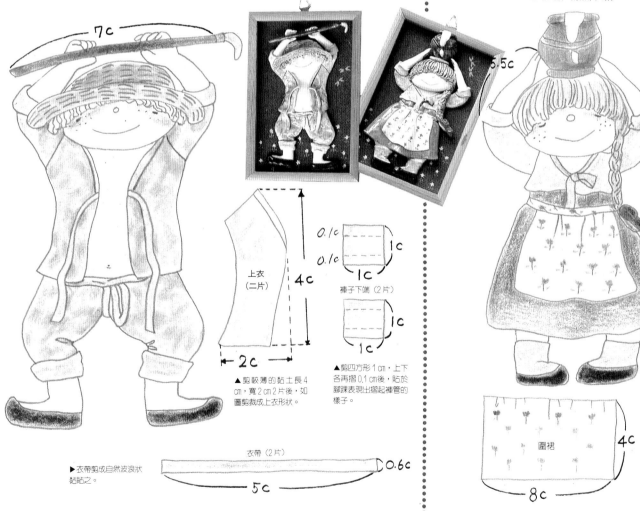

7c

5.5c

上衣（二片）

4c

2c

▲剪較薄的黏土長4 cm，寬2 cm 2片後，如圖剪裁成上衣形狀。

0.1c

0.1c

1c

1c

褲子下端（2片）

1c

1c

▲剪四方形1 cm，上下各再摺0.1 cm後，貼於腳踝表現出摺起褲管的樣子。

4c

圍裙

8c

衣帶（2片）

0.6c

5c

▶衣帶剪成自然波浪狀黏貼之。

92

⑤依序貼上襪子及鞋子。

⑥分別剪下裙子及裙擺，輕輕地捏出皺紋貼上後，以 0.5 cm 的厚度做成裙帶。

⑦穿上上衣，掛上衣服的飄帶子。

⑧做手臂貼上，並加上袖子。

⑨側邊頭髮編成長條垂在一邊再黏貼上，底部綁上辮結。

⑩做水罐貼在頭上，用粘土作成水將滿溢水狀輕輕地貼上即告完成。捲好上色後再噴漆予以有光澤。

♠框採色重點
採色以強調個性為主，依作品內容及興趣給予多樣的變化。

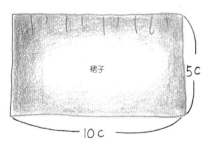

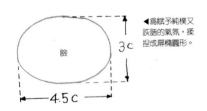

◀為賦予純樸又詼諧的氣氛，揉捏成扁橢圓形。

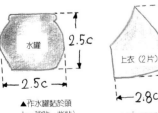

▲作水罐黏於頭上，稍貼一些粘土作成水欲溢出狀。

▲如圖般製作左右 2 片上衣板貼上，於衣袖末端折摺表現出欲捲起袖子狀。

城與雲

材料與道具 ● ● ● 粘土 150 g，四方框（15×15 cm）、環勾，麵棍，粘土錐子，粘土刀，粘土杓子。

■做法

❶粘土用水調勻做成略稠的粘土粥後，自然地塗抹於框之三面上。此時，順便表現出進城的路。

❷利用環勾將粘土編成細條後，以彎彎曲曲的模樣貼於粘土粥上。

❸葉子不要用葉脈模型，改用 0.2 cm 厚的粘土剪成葉狀，再用粘土錐子畫上葉脈。

❹依序製作城與雲、鳥黏貼上去後，好好地整理使之具童話般之氣氛，再上色。

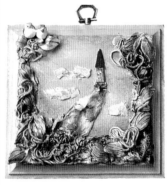

▲以調得略稠的粘土粥很自然地塗於框的三面。

城　　樹葉　　鳥

▲依圖示模樣分製蛾、葉、鳥以做裝飾。

貓與籃子

材料與道具 ● ● ● 粘土 100 g，直徑 15 cm 之圓框，環勾，麵棍、粘土刀，粘土錐子。

作品要點 ● ● ● 粘土以環勾橫豎交叉編成籃子，表現出其立體質感。

■做法

❶以環勾將粘土編成細長且橫豎交叉的籃子貼於圓框上，籃子把手以粘土輕輕編成圓形黏貼上去。

❷貓用手捏出臉形貼於籃子上，做 2 個蝴蝶結像裝飾品般掛於兩側。

▲用環勾將粘土弄成細長條後，做成具立體感的籃子。

以環勾編織

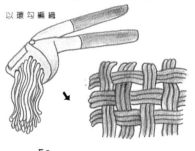

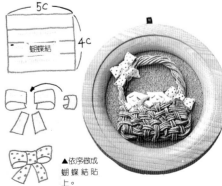

▲依序做成蝴蝶結貼上。

93

北星圖書事業股份有限公司圖書目錄

一. 美術設計類

編號	書名	價格
00001-01	新插畫百科(上)	400.0
00001-02	新插畫百科(下)	400.0
00001-03		
00001-04		
00001-05	藝術.設計的平面構成	380.0
00001-06	世界名家插畫專集(大8開)	600.0
00001-07	包裝結構設計	400.0
00001-08		
00001-09	世界名家兒童插畫專集	650.0
00001-10	商業美術設計(平面應用篇)	450.0
00001-11	廣告視覺媒體設計	400.0
00001-12		
00001-13		
00001-14	展示設計	450.0
00001-15	應用美術.設計	400.0
00001-16	插畫藝術設計	400.0
00001-17		
00001-18	基礎造形	400.0
00001-19		
00001-20		
00001-21	商業電腦繪圖設計	500.0
00001-22	商標造形創作	350.0
00001-23	插圖彙編(事物篇)	380.0
00001-24	插圖彙編(交通工具篇)	380.0
00001-25	插圖彙編(人物篇)	380.0
00001-26	商業攝影與美術設計的配合	480.0
00001-27	工商美術設計表現技法	480.0
00001-28	版面設計基本原理	480.0
00001-29	D.T.P(桌面排版)設計入門	480.0

二. POP 設計

編號	書名	價格
00002-01	精緻手繪POP廣告1	400.0
00002-02	精緻手繪POP 2	400.0
00002-03	精緻手繪POP字體 3	400.0
00002-04	精緻手繪POP海報 4	400.0
00002-05	精緻手繪POP展示 5	400.0
00002-06	精緻手繪POP應用 6	400.0
00002-07	精緻手繪POP變體字 7	400.0
00002-08	精緻創意POP字體 8	400.0
00002-09	精緻創意POP插圖 9	400.0
00002-10	精緻創意POP畫典 10	400.0
00002-11	精緻手繪POP個性字 11	400.0
00002-12	精緻手繪POP校園篇 12	400.0
00002-13	POP廣告1.理論&實務篇	400.0
00002-14	POP廣告2.麥克筆字體篇	400.0
00002-15	POP廣告3.手繪創意字篇	400.0
00002-16	手繪POP的理論與實務	400.0
00002-17	POP正體字學1	450.0
00002-18	POP個性字學2	450.0
00002-19	POP個性字學2	450.0
00002-20	POP設計叢書-POP變體字3	450.0
00002-21	POP廣告6.手繪POP字體	400.0
00002-22	POP廣告5.店頭海報設計	450.0
00002-23	海報設計1.POP秘笈(學習)	500.0
00002-24	POP變體字4.應用篇	450.0
00002-25	海報設計2.POP秘笈(綜合)	450.0
00002-26	POP廣告7.手繪海報設計	450.0
00002-27	POP廣告8.手繪軟字體	450.0
00002-28	海報設計3.手繪海報	450.0
00002-29	海報設計4.精緻海報	500.0
00002-30	海報設計5.店頭海報	

三. 室內設計

編號	書名	價格
00003-01	藍白相間裝飾法	450.0
00003-02	商店設計	480.0
00003-03	名家室內設計作品專集	600.0
00003-04	室內設計製圖實務與圖例	650.0
00003-05	室內設計製圖	400.0
00003-06	室內設計基本製圖	350.0
00003-07	美國最新室內透視圖表現1	500.0
00003-08	展覽空間規劃	650.0
00003-09	店面設計入門	550.0
00003-10	流行店面設計	450.0
00003-11	流行餐飲店設計	480.0
00003-12	居住空間的立體表現	500.0
00003-13	精緻室內設計	800.0
00003-14	室內設計製圖實務	450.0
00003-15	商店透視-麥克筆技法	500.0
00003-16	室內外空間透視表現法	480.0
00003-17	現代室內設計全集	500.0
00003-18	室內設計配色手冊	350.0
00003-19	商店與餐廳室內透視	600.0
00003-20	櫥窗設計與空間處理	1,200.0
00003-21	休閒俱樂部.酒吧與舞台	1,200.0
00003-22	室內空間設計	500.0
00003-23	櫥窗設計與空間處理(平)	450.0
00003-24	博物館&休閒公園展示設計	800.0
00003-25	個性化室內設計精華	500.0
00003-26	室內設計&空間運用	1,000.0
00003-27	萬國博覽會&展示會	1,200.0
00003-28		
00003-29	商業空間-辦公室.空間.傢俱	650.0
00003-30	商業空間-酒吧.旅館及餐館	650.0
00003-31	商業空間-商店.巨型百貨公	650.0
00003-32	小型生活空間之設計	700.0
00003-33	居家照明設計	950.0
00003-34	商業照明-創造活潑生動的	1,200.0
00003-35	商業空間-辦公傢俱	700.0
00003-36	商業空間-精品店	700.0
00003-37	商業空間-餐廳	700.0
00003-38	商業空間-店面櫥窗	700.0

四. 圖學.美術史

編號	書名	價格
00004-01	綜合圖學	250.0
00004-02	製圖與識圖	280.0
00004-03	簡新透視製圖學	300.0
00004-04	基本透視實務技法	400.0
00004-05	世界名家透視圖全集	600.0
00004-06	西洋美術史	300.0
00004-07	名畫的藝術思想	400.0
00004-08	RENOIR 雷諾瓦-彼得.菲斯	350.0
00004-09	VAN GOGH 凡谷-文生.凡谷	350.0
00004-10	MONET 莫內-克勞德.莫內	350.0

五. 色彩配色

編號	書名	價格
00005-01	色彩計劃	350.0
00005-02	色彩心理學-初學者指南	400.0
00005-03	色彩與配色(普級版)	300.0
00005-04	配色事典(1)集	330.0
00005-05	配色事典(2)集	330.0
00005-06		
00005-07	色彩計劃實用色票集(色票)	480.0

六. SP 行銷.企業識別設計

編號	書名	價格
00006-01	企業識別設計(北星)	450.0
00006-02	商業名片(1)-(北星)	450.0
00006-03	商業名片(2)-創意設計	450.0
00006-04	名家創意系列1-識別設計	1200.0
00006-05	商業名片(3)-創意設計	450.0
00006-06	最佳商業手冊設計	600.0

七. 造園景觀

編號	書名	價格
00007-01	造園景觀設計	1,200.0
00007-02	現代都市街道景觀設計	1,200.0
00007-03	都市水景設計之要素與概	1,200.0
00007-04		
00007-05	最新歐洲建築外觀	1,500.0
00007-06	觀光旅館設計	800.0
00007-07	景觀設計實務	850.0

八. 繪畫技法

編號	書名	價格
00008-01	基礎石膏素描	400.0
00008-02	石膏素描技法專集(大8開)	450.0
00008-03	繪畫思想與造形理論	350.0
00008-04	魏斯水彩畫專集	650.0
00008-05	水彩靜物圖解	400.0
00008-06	油彩畫技法 1	450.0
00008-07	人物靜物的畫法 2	450.0
00008-08	風景表現技法 3	450.0
00008-09	石膏素描技法 4	450.0
00008-10	水彩.粉彩表現技法 5	450.0
00008-11	描繪技法 6	350.0
00008-12	粉彩表現技法 7	400.0
00008-13	繪畫表現技法 8	500.0
00008-14	色鉛筆描繪技法 9	400.0
00008-15	油畫配色精要 10	450.0
00008-16	鉛筆技法 11	350.0
00008-17	基礎油畫 12	450.0
00008-18	世界名家水彩(1)	650.0
00008-19		
00008-20	世界水彩畫家專集(3)	650.0
00008-21	世界名家水彩作品專集(4)	650.0
00008-22	世界名家水彩專集(5)	650.0
00008-23	壓克力畫技法	400.0
00008-24	不透明水彩技法	400.0
00008-25	新素描技法解說	350.0
00008-26	畫鳥.話鳥	450.0
00008-27	噴畫技法	600.0
00008-28	藝用解剖學	350.0
00008-29	人體結構與藝術構成	1300.0
00008-30	彩色墨水畫技法	450.0
00008-31	中國畫技法	450.0
00008-32	千嬌百態	450.0
00008-33	世界名家油畫專集(大8開)	650.0
00008-34	插畫技法	450.0
00008-35	絹印實務技術(革新版)	220.0
00008-36	麥克筆的世界	600.0
00008-37	粉彩畫技法	450.0
00008-38	實用繪畫範本	450.0
00008-39	油畫基礎畫法	450.0
00008-40	用粉彩來捕捉個性	550.0
00008-41	水彩拼貼技法大全	650.0
00008-42	人體之美實體素描技法	400.0
00008-43	青非出於藍	850.0
00008-44	噴畫的世界	500.0
00008-45	水彩技法圖解	450.0
00008-46	技法1-鉛筆畫技法	350.0
00008-47	技法2-粉彩筆畫技法	450.0
00008-48	技法3-沾水筆.彩色墨水	450.0
00008-49	技法4-野生植物畫法	400.0
00008-50	技法5-油畫質感表現技法	450.0
00008-51	如何引導觀者的視線	450.0
00008-52	人體素描-裸女繪畫的姿勢	450.0
00008-53	大師的油畫秘訣	750.0
00008-54	創造性的人物速寫技法	600.0
00008-55	壓克力膠彩全技法-從基礎	450.0
00008-56	畫彩百科	500.0
00008-57	技法6-陶藝教室	400.0
00008-58	繪畫技法與構成	450.0

九. 廣告設計.企劃

編號	書名	價格
00009-01		
00009-02	CI與展示	400.0
00009-03	企業識別設計與製作	400.0
00009-04	商標與CI	
00009-05	CI視覺設計(信封名片設計)	400.0
00009-06	CI視覺設計(DM廣告型1)	450.0
00009-07	CI視覺設計(包裝點線面)(1)	450.0
00009-08	CI視覺設計(DM廣告型2)	450.0
00009-09	CI視覺設計(企業名片吊卡)	450.0
00009-10	CI視覺設計(月曆PR設計)	450.0
00009-11	美工設計完稿技法	450.0
00009-12	商業廣告印刷設計	450.0
00009-13	包裝設計點線面	
00009-14	CI視覺設計(文字媒體應用)	450.0
00009-15	包裝設計	450.0
00009-16	被遺忘的心形象	150.0
00009-17		
00009-18	綜藝形象100序	150.0
00009-19		
00009-20	名家創意系列2-包裝設計	800.0
00009-21	名家創意系列3-海報設計	800.0
00009-22	視覺設計-啟發創意的平面	850.0

十.建築房地產

編號	書名	價格
00010-01	日本建築及空間設計精粹#1	1350.0
00010-02	建築環境透視圖-運用技巧	650.0
00010-03	建程工程管理實務(碁泰)	390.0
00010-04	建築模型	550.0
00010-05	如何投資增值最快房地產	220.0
00010-06	美國房地產買賣投資***	220.0
00010-07	土地開發實務(二)	400.0
00010-08	財務稅務規劃實務(上)	380.0
00010-09	財務稅務規劃實務(下)	380.0
00010-10	建築設計現場	
00010-11		
00010-12		
00010-13		
00010-14		
00010-15		
00010-16	建築設計的表現	500.0
00010-20	寫實建築表現技法	400.0
00010-27	不動產估價實務	330.0
00010-28	產品定位實務	330.0
00010-29	土地開發實務	360.0
00010-30	土地制度分析實務	300.0
00010-37	建築規劃實務	390.0
00010-39	科技產業環境規劃與區域	600.0
00010-41	建築物噪音與振動	300.0
00010-42	建築資料文獻目錄	600.0
00010-46	建築圖解-接待中心.樣品屋	450.0
00010-54	房地產市場景氣發展	350.0
00010-59	房地產行銷實務(碁泰)	450.0
00010-63	當代建築師	480.0
00010-64	中美洲-樂園貝里斯	350.0

十一.工藝

編號	書名	價格
00011-01		
00011-02	籐編工藝	240.0
00011-03		
00011-04	皮雕藝術技法	400.0
00011-05	紙的創意世界	600.0
00011-06	小石頭的動物世界(精裝)	350.0
00011-07	陶藝娃娃	280.0
00011-08	木彫技法	300.0
00011-09	陶藝初階	450.0
00011-10	小石頭的創意世界(平裝)	380.0
00011-11	紙黏土的遊藝世界	350.0
00011-12	紙彫創作-人物篇	450.0
00011-13	紙彫作品-餐飲篇	450.0
00011-14	紙彫嘉年華	450.0
00011-15	陶藝彩繪裝飾技法	450.0
00011-16	紙黏土的環保世界	350.0
00011-17	軟陶風情畫	480.0
00011-18	創意生活 DIY(1)-美勞篇	450.0
00011-19	談紙神工	450.0
00011-20	創意生活 DIY(2)-工藝篇	450.0
00011-21	創意生活 DIY(3)-風格篇	450.0
00011-22	創意生活 DIY(4)-綜合媒材	450.0
00011-23	創意生活 DIY(5)-巧飾篇	450.0
00011-24	創意生活 DIY(6)-禮貨篇	450.0
00011-25	DIY 物語系列-紙黏土小品	400.0
00011-26	DIY 物語系列-織布風雲	400.0
00011-27	DIY 物語系列-鐵的代誌	400.0
00011-28	DIY 物語系列-重慶森林	400.0
00011-29	DIY 物語系列-環保超人	400.0
00011-30	DIY 物語系列-機械主義	400.0
00011-31	完全 DIY 手冊-LIFE 生活館	450.0
00011-32	完全 DIY 手冊-生活啓室	450.0
00011-33	完全 DIY 手冊-綠野仙蹤	450.0
00011-34	完全 DIY 手冊-新食器時代	450.0
00011-35	巧手 DIY 1-紙黏土生活陶器	280.0
00011-36	巧手 DIY 2-紙黏土裝飾小品	280.0

十二.幼教

編號	書名	價格
00012-01	創意的美術教室	450.0
00012-02	最新兒童繪畫指導	400.0
00012-03		
00012-04	教室環境設計	350.0
00012-05	教具製作與應用	350.0
00012-06	創意的美術教室-創意撕貼	450.0

十三.攝影

編號	書名	價格
00013-01	世界名家攝影專集(1)	650.0
00013-02	繪之影	420.0
00013-03	世界自然花卉	400.0
00013-05	專業攝影系列 1-魅力攝影	850.0
00013-06	專業攝影系列 2-美食攝影	850.0
00013-07	專業攝影系列 3-精品攝影	850.0
00013-08	專業攝影系列 4-豔質魅影	850.0
00013-09	專業攝影系列 5-幻像奇影	850.0
00013-10	專業攝影系列 6-室內美影	850.0
00013-11	完全攝影手冊-完整的攝影	980.0
00013-12	現代攝影師指南	600.0
00013-13	婚禮攝影	750.0
00013-14	攝影棚人像攝影	750.0
00013-15	電視節目製作-單機操作析	500.0
00013-16	感性的攝影術	500.0
00013-17	快快樂樂學攝影	500.0
00013-18	電視製作全程紀錄-單機實	380.0

十四.字體設計

編號	書名	價格
00014-01	阿拉伯數字設計專集	200.0
00014-02	中國文字造形設計	250.0
00014-03	英文字體造形設計	350.0
00014-04		
00014-05	新中國書法	700.0

十五.服裝設計

編號	書名	價格
00015-01		
00015-02	蕭本龍服裝畫(2)	500.0
00015-03	蕭本龍服裝畫(3)	500.0
00015-04	世界傑出服裝畫家作品展 4	400.0
00015-05		
00015-06		
00015-07	基礎服裝畫(北星)	350.0
00015-08	T-SHIRT(噴畫過程及指導)	600.0
00015-09	流行服裝與配色(FASNION	400.0

十六.中國美術

編號	書名	價格
00016-01		
00016-02	沒落的行業-木刻專集	400.0
00016-03	大陸美術學院素描選	350.0
00016-04		
00016-05	陳永浩彩墨畫集	650.0
00016-06	民間刺繡挑花	700.0
00016-07	民間織錦	700.0
00016-08	民間剪紙木版畫	700.0
00016-09	民間繪畫	700.0
00016-10	民間陶瓷	700.0
00016-11	民間雕刻	700.0

十七.電腦設計

編號	書名	價格
00017-01	MAC 影像處理軟件大檢閱	1,200.0
00017-02	電腦設計-影像合成攝影處	850.0
00017-03	電腦數碼成像製作	1,350.0

十八.髮形設計

編號	書名	價格
00018-01	安德列論髮形	500.0

十九.其他

編號	書名	價格
X0001-	印刷設計圖案(人物篇)	380.0
X0002-	印刷設計圖案(動物篇)	380.0
X0003-	圖案設計(花木篇)	350.0
X0004-		
X0005-	精緻插畫設計	600.0
X0006-	透明水彩表現技法	450.0
X0007-		
X0008-	最新噴畫技法	500.0
X0009-		
X0010-	精緻手繪 POP 插圖(2)	250.0
X0011-	精細動物插畫設計	450.0
X0012-	海報編輯設計	450.0
X0013-		
X0014-	實用海報設計	450.0
X0015-	裝飾花邊圖案集成	450.0
X0016-	實用聖誕圖案集成	380.0

北星圖書事業股份有限公司
永和市中正路 462 號 5 樓
TEL: (02)29229000
FAX: (02)29229041
劃撥帳號: 05445007
劃撥帳戶:北星圖書公司

紙黏土生活陶器

定價:280 元

出 版 者：北星圖書事業股份有限公司
負 責 人：陳偉祥
地　　址：永和市中正路 458 號 B1
電　　話：02-29229000(代表號)
傳　　真：02-29229041

發 行 部：北星圖書事業股份有限公司
地　　址：永和市中正路 462 號 5 樓
電　　話：02-29229000(代表號)
傳　　真：02-29229041
郵　　撥：05445007 北星圖書帳戶
印 刷 所：皇甫彩藝印刷股份有限公司

行政院新聞局出版事業登記證/局版壹業字第 6067 號
● 本書如有裝訂錯誤破損缺頁請寄回退換

西元 1999 年 7 月　第一版一刷

國家圖書館出版品預行編目資料

紙黏土生活陶器. -- 第一版. -- [臺北縣]永和
　市：北星圖書, 1999[民88]
　　面；　公分. --（巧手DIY系列；1）

　SBN 957-97807-0-6(平裝)

　1. 泥工藝術

999.6　　　　　　　　　　　　88007999